白描神仙图谱

钱依敏　著

浙江人民美术出版社

目 录

佛教与中国绘画

潘天寿

艺术每因各民族间的接触而得益，而发挥增进，却没有以艺术丧亡艺术的事情。不是吗？罗马希腊虽亡，罗马希腊人的艺术，却为东西各国的艺坛所尊崇推仰。这正是艺术的世界，是广大而无所界限。所以凡有他自己的生命的，都有立足在世界的资格，不容你以武力或资本等的势力来屈服与排斥；而且当各民族的艺术相接触的时候，辄发生互相吸引、互相提携的作用。这在东西各国的文化史中，都能找到这样的例证。

吾国的艺术在夏商周的时候，大体在自然地发展，未曾和外邦有所接触。属于艺术的一部分的绘画，就好像一个孩子，还被拥护在母亲的身边，未曾和其他的人有过相当的社交。到了西纪前三世纪的时候，秦始皇统一六国，版图远扩于西南，从而西域的美术品，渐次输入中土，并且在始皇帝二年的时候，西域骞霄国画家烈裔入朝，能口喷丹墨，而成魑魅怪诡群物等图像，善画鸾凤，轩轩然惟恐飞去。这是吾国的绘画与外邦有社交的开始。从秦代以后，依国势与交通等的关系，渐渐增加更多的接触机会，这也是必然的趋势。西人候儿氏 Hirth 所著的《中国美术之外化》一书，曾分中国古代之绘画为三时期：从最古到西纪前一百五十年，是不受外势影响的独自发展时代为第一期；从西纪前一百五十年到西纪六十七年，是西域画风侵入时代为第二期；从西纪六十七年以后，是佛教输入时代为第三期。但是西域诸国，大都尊奉佛教，西域画风的侵入，也可以说是一部分佛教画风的输入。就是说候儿氏所分的三时期中第二第三两个时期，都受着佛教的大影响，不过一属间接一属直接罢了。在此所以我要提起与东晋学术思想有极大影响的印度佛教和吾国绘画的关系了。

佛教东传中国，是在汉明帝时代。史载明帝曾梦白光金人，遣蔡愔到天竺求佛经及释迦像。这事在明帝永平八年，即西纪六十五年，就是候儿氏所

划分佛教输入期的开始时候。当时和蔡愔同归的，有沙门迦叶摩腾与竺法兰二人。因白马驮经，建白马寺于洛阳雍门，使二沙门翻译经典于寺中。是为吾国有佛教及佛经的始初。其实秦代与西域交通之后、在来往的痕迹中间，早已造成佛教东传的机会。一说：秦始皇的时候，曾有一沙门来朝，见于临洮，始皇因销金器作十二金人以象之，临洮是现在甘肃的巩县，在此昔地，可推测佛教在秦时代，已入中国的边境。换一句话说，就是中国最初接触佛教的势力，大约也在印度阿育王时代，因此印度的佛教绘画，也未始不可推想在这时已输入到中国的边境了。候儿氏所划分西域画风侵入时期，从西纪前一百五十年起，那时正是汉武帝元鼎二年，即班超通西域的时候。其实西域画风的输入，是在通西域之前，这恐是候儿氏不精密的地方。不过从汉代蔡愔等带入释迦像以后，才有白马寺壁上《千乘万骑绕塔三匝图》的中国的佛教绘画，现在虽未能考得此种式样与作者姓氏，但在画的题材上，自是抄袭印度佛院中的佛画式样，是无可怀疑的。又当时明帝将蔡愔等所带入的经典、佛像，摹写多本，藏于南宫的云台及高阳门等地方，以重广示。所谓"上有所好，下有所效"，知道当时对于此等图像早在宗教信仰的心理上，引起画家与鉴赏者的重视，也可在意想中断定的。

东汉末年，炎运渐渐衰微，魏蜀吴三国，因此相继鼎立，互相纷争，有五六十年的长久。晋承三国分裂之后，于内政纷乱元气尚未恢复的时候，就遭八王的祸乱，在外方又加以夷人的侵入，酿成五胡的纷扰，终成南北分裂的局势，人民因受历年战争的困顿苦楚，渐渐助长消极厌世的色彩。一般人士，因开清谈的端绪，魏晋的时候，更增盛炽，何叔平等倡导于前，嵇康、阮籍等相继于后，尊崇老庄，排斥儒术竞尚玄虚幽妙，以为旷达，成一时思想的大潮流，与佛氏的以达观顿觉而脱出苦乐得失烦闷人生的意旨，很相适合，所以当时佛教，也随时代的思潮，日渐隆盛，以达六朝的极致。原来我国从汉代以来，和西域的交通更增繁密，西域的僧人来传于内地者，也日渐加多。兼之因国家的战争，困惫的社会，人民几乎未能得到一日的安逸。当着时运倾颓的季世，节义的人士，也不易全他的所终。厌世的潮流，到了这个时候

顿成高潮，更是佛教隆兴的大机会，故在六朝时代，佛教蔓延于中国内地，北朝的苻秦姚秦都深信佛教，造塔建寺崇奉不遗余力。尤其是梁武帝萧衍，承南方偏处的平安，得尊奉佛教的更好时机。印度僧侣乘机东来的，因此也极多，如禅祖十八代菩提达摩，即被武帝所欢迎。故佛教乘五胡纷乱盛入内地者，大概是从西南直入北方，以长安洛阳为中心地点，渐渐蔓延于吾国的南方。到了梁朝时代，因海运开通，印度诸僧侣多从海路东来，当时竟以建业为中心地点，从南方渐次蔓延于北方。在历史上所见梁武帝舍身等记载，便可晓得当时佛教信仰的狂热，读唐杜牧"南朝四百八十寺，多少楼台烟雨中"的诗句，足以想见当时江南佛教的隆盛。那么当时的印度美术，也自然多从海路直接输入南方内地，并且梁武帝曾命郝骞到印度模造卫鄹国陀那王的佛像而归中国，因之武帝大兴寺院的壁画，竟延用到朝廷宫阙之内。史家所传的印度中部的壁画，也在这时输入吾国，从一乘寺凹凸圃等的证明，确是不错的。故吾国自东汉以来到六朝的绘画，虽因文化发展的需要，在各方面都有所进展，然在全绘画上成为最重要的主点的，却是伴佛教而传布的佛教画，这是研究吾国绘画的人所共同承认的，原来当时的佛教画家，大概为印度的宣教者或吾国的信教者，对于佛教有热烈的信仰，竟以绘画作为佛教的虔敬事业，他们所作的佛教绘画，虽不旨在艺术的本身上，作何等讲究，然全体系信仰的盈溢，流露于外形，自然存有不可思议的灵力，令人起崇敬的想念。所以当时的佛教寺院，因宗教思想的灵化，差不多成为美术的大研究所。一方面因当时的天下分崩，政教失坠。在上面的一般大人先生，鸿于玄虚的清谈，便足以过他们的一生；在下的一般无知小民，蹈于妄希福利，流于迷信，而宗教的绘画，也于无形中唤起一时士人的爱好，虔敬的宗教画家自然乘机创作出种种以前所未曾见过的诸佛诸神的净土，以示他们的信念。当时吾国的画家，受此种绘画的最有影响者，如吴的曹不兴、西晋的卫协、东晋的顾恺之、刘宋的陆探微、梁的张僧繇等，都是吾国古代极有名的人物画家。一说：不兴曾在天竺僧人康僧会那里，见过从西域带来的佛画仪像及摹写，盖康僧会曾受吴孙权的信仰，建建初寺于建业，为江南佛寺的始祖，不兴的弟子卫

协曾有吾国画佛家的称誉，或者同不兴从康僧会所输入的佛教仪像里，得绘画的新规范，也未始不可作臆想的推测，其余如张墨、荀勗、戴逵、史道硕、陆绥、刘祖胤、蒋少由、王乞德、王由、谢赫、毛惠远、曹仲达等等，都是吾国很有名的佛教绘画家，真是非常之多。

壁画虽在周的时候，就被用于王宫祖庙等等地方，然一种新式样的印度壁画，却在梁的时代输入，此种壁画，起初专为寺院装饰等应用，后来渐溶以中国化，投合国民的风尚，成一般的使用，它的式样如何？虽不能十分明了，大约与遗存于现在的印度阿旃陀窟 AGIANDA 的壁画，想没有十分差异，然在梁史上所载建康一乘寺有张僧繇所画匾额，说花形称天竺的遗法，眼望眼晕如有凹凸，故又称一乘寺为凹凸寺，所说眼晕如有凹凸，定是吾国所不常用的阴影法，与印度阿旃陀窟、日本法隆寺金堂的壁画，大略相似而无疑，现摘录《日本美术史略》中法隆寺金堂壁画的说明如下：

细按他的作法，壁面全体涂抹白粉，描线作大轮廓于面上，次第绘以彩色，他的色料为墨朱、红、土黄、青、黛绿等，用润笔干笔，各分浓淡施色。他的画风，大与日本及中华固有的古画不同，线条几成全无意义，不过作形状及色彩的界线罢了。最特异的，以晕染的方法，作全体的阴影，浓厚而且深暗，但与埃及棺中所发现的古代肖像画，和阿旃陀的图像，作十分阴影的不同，想印度晕法经中华而到日本人的手中，不期然的减薄多少，也未可知。佛像的全部，都带有印度色彩，类似阿旃陀图像中的代表作品，姿势大凡雄伟，如手指等各部分，并且非常写实，可说极有密致变化的技巧。服装方面，中间一像，全身披有多折绉的衣服，其余各像多裸上半体而附以胸饰及腕环等，从左肩到右腋下，挂以袈裟，腰部附以极薄的裳，是以透见两脚。在各种的装饰上，意匠于印度的式样，出于奇异的想象者不少，例如普贤菩萨所骑的象，象牙延长成两枝莲花，其中一枝婉转变成花形的灯，载普贤的脚于灯上。立于佛像中间背部的高屏风，重叠埃及古图中所见的水瓶模样，及印度阿育王时代建筑装饰上宝轮形莲花纹等，及他模样中一部分的式样，带有希腊风

味，和不少中华及日本菱花形与麻叶形。衣服上的花纹，有染物及织物二种。考察以上各点，可晓得此画，虽全为印度中部图画式样，多少受中华的变化，当做模范，而由日本的画工，适宜配置于金堂的壁画而画成的，实是非凡的大作品，足以证明二三百年前东西交通的事迹。

六朝原为吾国佛教弘宣时代，天竺的康僧会、佛图澄，龟兹的罗什三藏，及求法者的智猛、宋云等，没有不以图画佛像为弘道的第一方便，尤其是擅长绘画的迦佛陀、摩罗提、吉底俱等僧侣来华，以及壁画的新输入，使张僧繇因先传他的手法，而成新机局者。

隋代佛教绘画，比南北朝虽无甚进展，然李雅及西域僧人尉迟跋质那、印度僧人昙摩拙叉等，都很长西方佛像及鬼神等，为隋代绘画中的中心人物，又印度僧人拔摩曾作十六罗汉图像，广额密髯，高鼻深目，直延传到现在，还表现着高加索人种的神气。

自隋到了唐代，佛教又见异样的振作，分门立户，各自成派，如智者的天台宗，贤首的华严宗、善导的净土宗、道宣的南山宗、吉藏的三论宗、不空的真言宗，真是风驰云涌，叠然竞起。并且玄奘从东印度带来的佛画佛像，和金刚智、善无畏等同时所传入的仪像，于吾国的绘画上，自然予以极大的影响。唐贞观中年，于阗国王荐尉迟乙僧至唐室，极长佛画，曾在兹息寺的塔前作观音像，于凹凸的花面中，现有千手千眼大慈大悲的观音，及七宝寺降魔图，千怪万状，精妙不可比喻。想他的画风，大概与梁时代张僧繇凹凸寺匾，同出一手法，当时如张孝师、吴道子、卢稜伽、车道政等，都受着极深的影响。虽宋的郭若虚曾说"近代方古，多不及，而亦有过之，若论道释人物，士女牛羊，则近不及古"的话，足以证明宋代及唐代末年的佛教绘画，不及唐以前的隆盛，然初唐的佛教绘画，在当时的绘画上，尚占极大的势力，这是谁都该承认的。虽然，中国自五胡乱华以后，西北的华人，都被胡人逼迫南下，留居长江流域一带，因之南下华人顿接触南方大自然景趣的清幽明媚，促成山水花鸟画的发达与完成。而且中唐以后的社会人心，与中唐以前

的风尚，已呈一变迁的现象，当时佛教中的论理浓艳，宗旨繁琐各宗，多与当时的社会思想不相适合，独禅宗的宗旨，高远简直，尽有清真洒落的情调，他们所有一种间静清妙的别调语录，很适合当时文士大人文雅的思想与风味，乘此时代思潮的转运中间，自然兴起一种寄兴写情的画风，别开幽淡清香水墨淡彩的大法门，而成宋代水墨简略的墨戏，这实是当时的人民，久优游唐代清平之下所表现的光彩。

五代及宋，都属禅宗盛炽时期，极通行罗汉图及禅相顶礼图等，废除从前所供奉的礼拜诸尊图像，代以玩赏绘画的道释人物。此等道释人物，大概出于兼长山水等的画家，例如僧人法常所作的白衣观音像等，都在草略的笔墨中，助水墨画的发展，原来禅宗的宗旨，主直指顿悟，世间的实相，都足以解脱苦海中的波澜，所以雨竹风花，皆可为说禅者作解说的好材料，而对于绘画的态度，因与显密之宗，用作宗教奴隶者不同，可是木石花鸟，山云海月，直到人事百般实相，尽是悟禅者自己对照的净镜成了悟对象的机缘，所以这时候佛教在方便的羁绊绘画以外，并迎合其余各种材料，使得当时的绘画，随禅宗的隆盛，而激成风行一时，盛行文士禅僧所共同合适的一种墨戏。如僧人罗窗静宝等的山水、树、石、人物，都随笔点染，意思简当，表现不费装饰的画风，又僧人子温的蒲桃、圆悟的竹石、慧丹的小丛竹，都有名于墨戏画中。从宋以下，直到清代的八大、石涛、石谿等，都是以禅理悟绘画，以绘画悟禅理者，真可谓代有其人。

宋元以下佛教未见特出的彩色，特出的佛教画家亦不多见。徐沁《明画录》道释人物叙文里说：

古人以画名家者，率由道释始，虽陆、张、吴，妙迹永绝，而瓦棺维摩，柏堂庐舍，见诸载籍者，恍乎若在，试观冥思落笔，倾都聚观，辇金输财，动以百万。……今人既不能擅场，而徒诡曰不屑，僧坊寺庑，尽汙俗笔，无复可观者矣。

然二三千年来，佛教与吾国的绘画，极是相依而生活，相携而发展，在绘画与佛教的变迁程途中，什么地方找不到两相关系的痕迹？不过唐以前的绘画，为佛氏传教的工具，唐以后的绘画，为佛氏解悟的材料而不同罢了。海运开后，东西洋的交通已发现平坦的大道，未悉今后的吾国绘画，与佛教是否还会发生何种关系？

　　——本文录自《潘天寿全集》第五卷（2015 年，浙江人民美术出版社）

一、五官的画法

五官在人物线描中最为重要，它关系到面部的整体表情，包括眼睛、眉毛、鼻子、嘴巴、胡须等。勾描时要做到虚入笔，虚笔出，实入笔，虚笔出。通过刚柔粗细、变化多端、提炼夸张的线条，表现出人物喜怒哀乐、严穆威武、慈祥柔媚的不同神态。

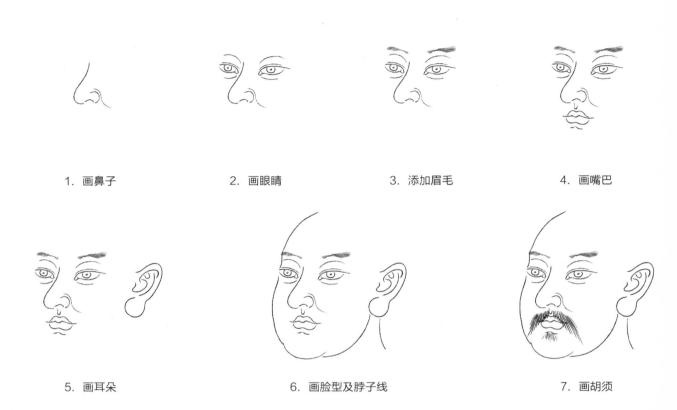

1. 画鼻子　　　　　2. 画眼睛　　　　　3. 添加眉毛　　　　　4. 画嘴巴

5. 画耳朵　　　　　　6. 画脸型及脖子线　　　　　　7. 画胡须

五官造型：五官因年龄、性别等差异而有鲜明的特征。同时五官也是人丰富多彩的情感表达区域，在刻画时要抓住其特征。

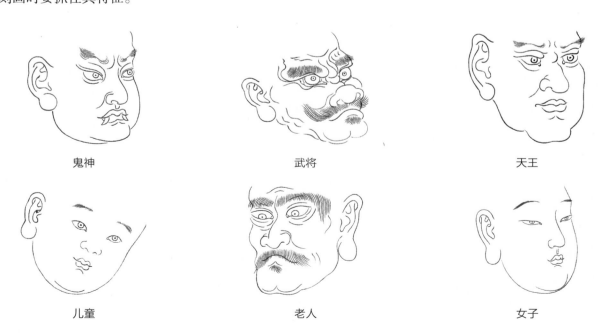

鬼神　　　　　　　　　　武将　　　　　　　　　　天王

儿童　　　　　　　　　　老人　　　　　　　　　　女子

眼睛的画法

眼睛在脸的中间，如果将两眼联结起来画一条直线，这条线正是脸部的中线，由于光影的关系，画上眼皮落笔要重一些，画下眼皮要轻些、虚些。画时一般从眼内角起笔，至外眼角收笔。大家都知道眼睛中包含着神秘的力量，所以画眼睛时不要仅仅关注它的外形外貌，更要从人物的内心世界去发掘它深处的秘密，才能画出顾盼有情的效果。

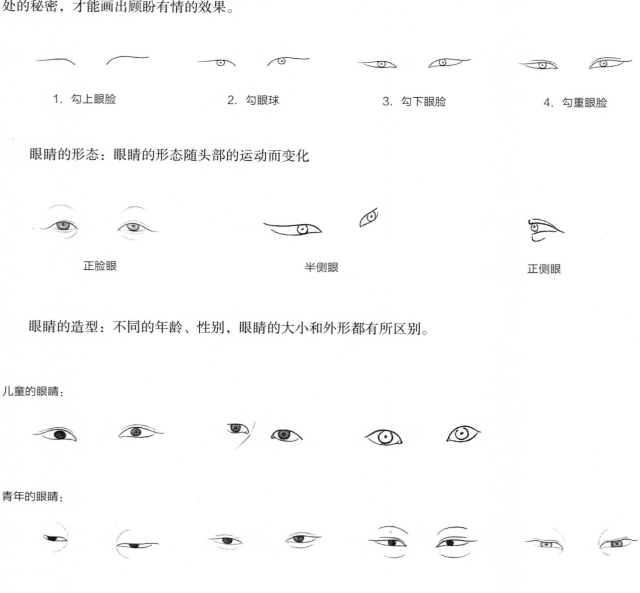

眼睛的形态：眼睛的形态随头部的运动而变化

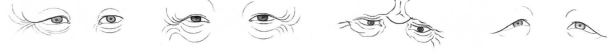

眼睛的造型：不同的年龄、性别，眼睛的大小和外形都有所区别。

儿童的眼睛：

青年的眼睛：

老人的眼睛：

武将的眼睛：

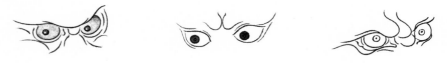

鼻子的画法

鼻子的种族特点很强。要注意不同种族、性别、年龄之间的差异，画时要注意不同角度下鼻子形体的透视变化，尤为注意鼻准（鼻梁）线的角度及变化。鼻梁的结构通过线的轻重提按来表现，鼻孔宜实，鼻翼宜虚。

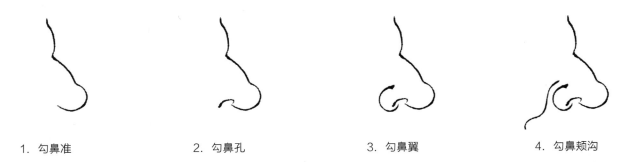

1. 勾鼻准　　　　　　2. 勾鼻孔　　　　　　3. 勾鼻翼　　　　　　4. 勾鼻颊沟

鼻子的形态：鼻子的形态随头部的运动而变化。

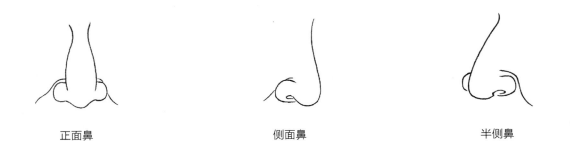

正面鼻　　　　　　　　　　侧面鼻　　　　　　　　　　半侧鼻

鼻子的造型：鼻的造型有肥鼻、瘦鼻、扁鼻、塌鼻、露鼻孔、藏鼻孔等，同时，性别、年龄不同，鼻子造型也会不同。但主要都是从生活中真人的鼻子给予典型化的结果。

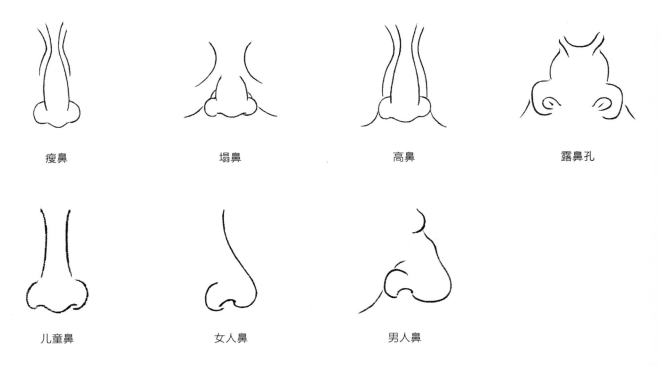

瘦鼻　　　　　　　　塌鼻　　　　　　　　高鼻　　　　　　　　露鼻孔

儿童鼻　　　　　　　女人鼻　　　　　　　男人鼻

嘴巴的画法

嘴是富于个性、表情的器官，要了解其结构、透视的关系，嘴要在鼻后，要与鼻成斜线，人中要短。同时要通过线的虚实、转折表现嘴唇的体积，中间的嘴缝宜实，唇线宜虚。有时为了突出嘴唇的质感也可以不画唇线。

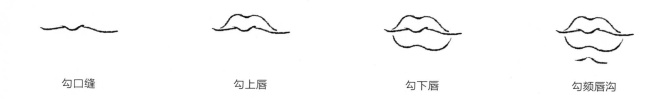

勾口缝　　　　　　　勾上唇　　　　　　　勾下唇　　　　　　　勾颏唇沟

嘴巴的形态：嘴巴的形态随头部的转动而发生着变化。

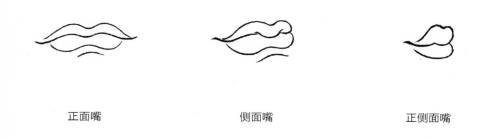

正面嘴　　　　　　　　侧面嘴　　　　　　　　正侧面嘴

嘴巴的造型：人有喜、怒、哀、乐，在嘴的一张一合间流露出来。所以嘴的造型也是丰富多彩的。同样，不同的性别、年龄之间也会有各自的造型特点。

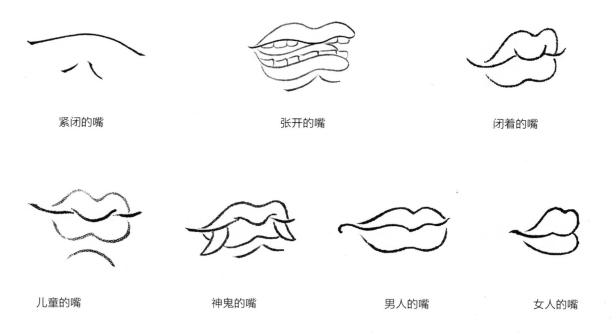

紧闭的嘴　　　　　　张开的嘴　　　　　　闭着的嘴

儿童的嘴　　　　　神鬼的嘴　　　　　男人的嘴　　　　女人的嘴

耳朵的画法

在五官中耳无表情，所以易于被疏忽，往往会产生透视不对，画得不准等问题。画时要注意耳的结构，注意不同人耳的不同特点，还要在画时注意位置、角度和透视变化的关系。

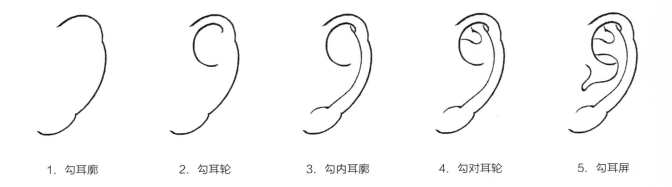

1. 勾耳廓　　　　2. 勾耳轮　　　　3. 勾内耳廓　　　　4. 勾对耳轮　　　　5. 勾耳屏

耳的形态：不同的角度，耳朵的结构形态是不一样的。

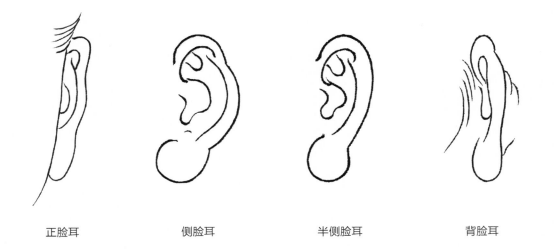

正脸耳　　　　　　侧脸耳　　　　　　半侧脸耳　　　　　　背脸耳

14

二、步骤详解

中国画的白描，不取逼真感，特重风神气韵，似像而非像，遗像而取神；简而不薄，繁而不乱；无定法，而有定范；无定笔，而有定局；有层次，有折叠，有掩映，有隐藏。

一、布局

古法说"立七、坐五、盘三半"。这是概略量度人体比例的方法。所以在画之前先思考人物在画面当中的位置以及大小比例关系。一定要做到心中有"像"。

二、从局部入手开始刻画

绘画没有定式，可以根据个人的习惯从某一局部开始。一般常见的，从头部开始刻画。头部是重要的感情区，在人物画中，其重要性不言而喻。在刻画时要先了解头部的比列及五官的结构。注意相互间的关系。头部的姿态即确定了人物的转向。

三、定动态

动态在人物画中是很重要的一环，一个人的动作不但表现为姿态，也表达出不同的情感。

在表达时，一可以从手入手。在人体各部分结构中，手的动态位置是最丰富，最多变的。它或高或低或左或右的位置确定了手臂的走势，其至身体的动态。二可以从上躯体入手。紧接头部往下，画出颈及胸的走势。因为服饰等，可通过衣襟走势来表达。

四、衣纹表现

衣纹，在人物画上占有很重要的位置。衣服附着于人的身体，身体的各种动态变化由衣纹体现。所以衣服的纹理一定要根据人体内部的结构来处理，注意在体现结构处一定要画实。画时一定要将透视的关系把握好。

五、调整、添加

绘画时，一般按照事物的遮挡关系，从前画到后。按照表现的内容，从主画到次。在主体画完后，再进行整体的审视，根据需要进行添加、完善。

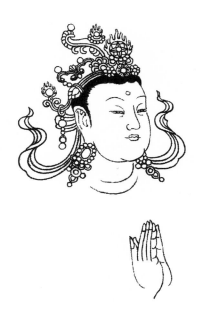

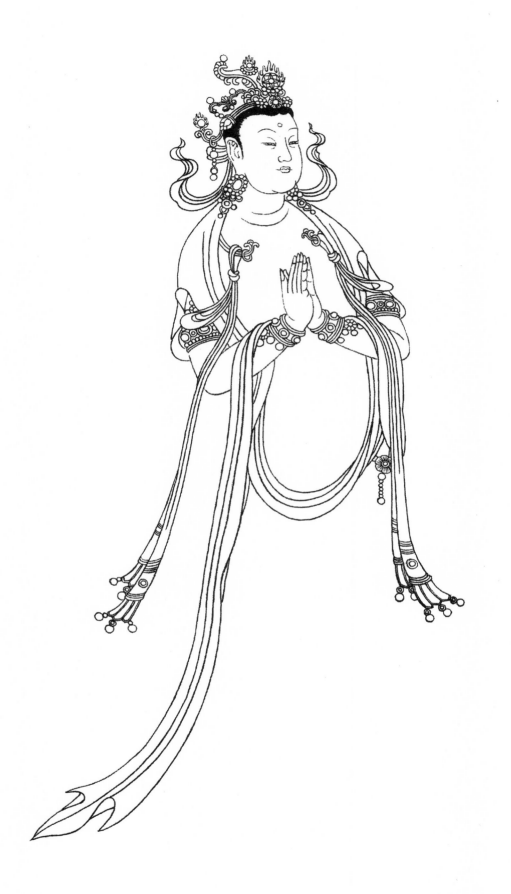

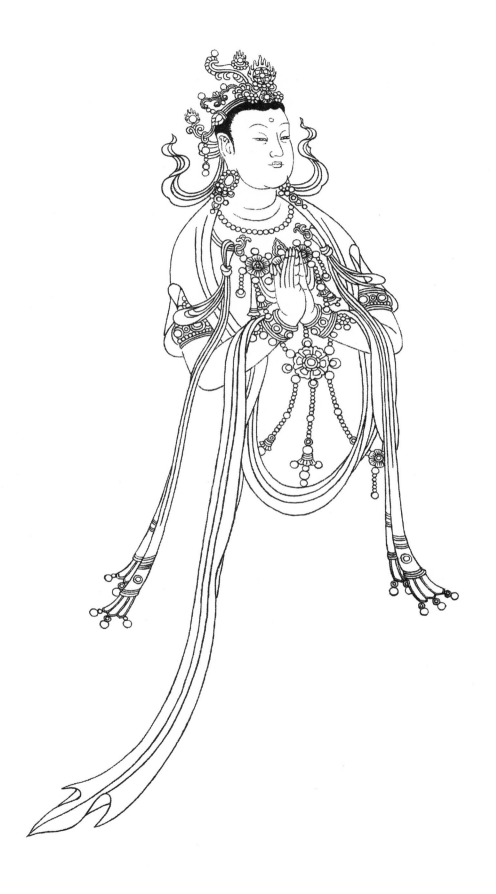

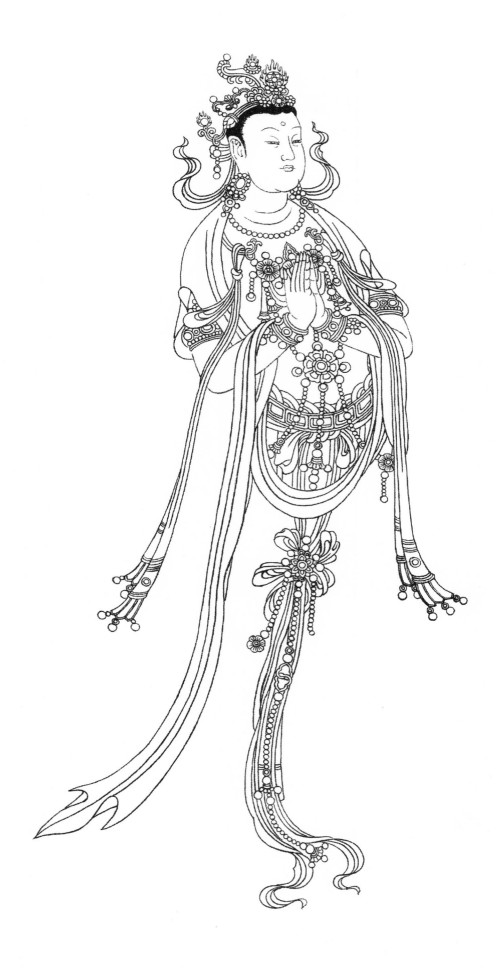

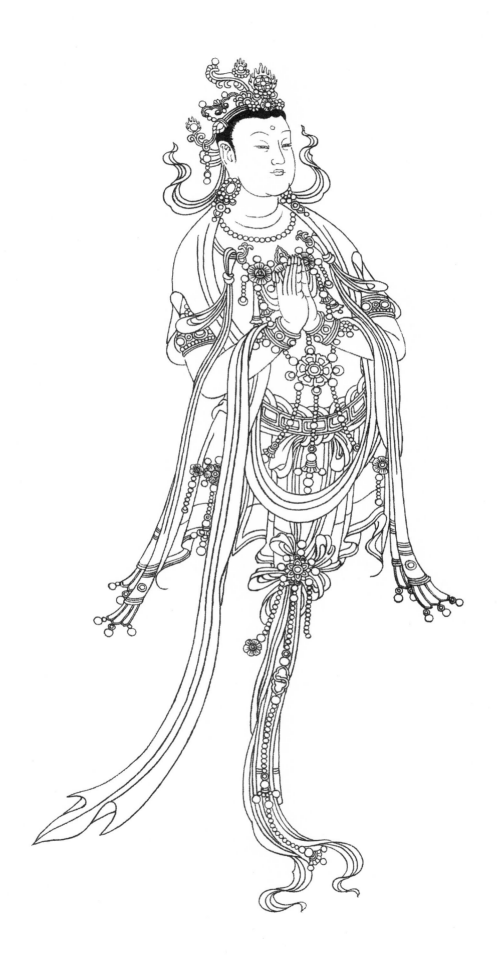

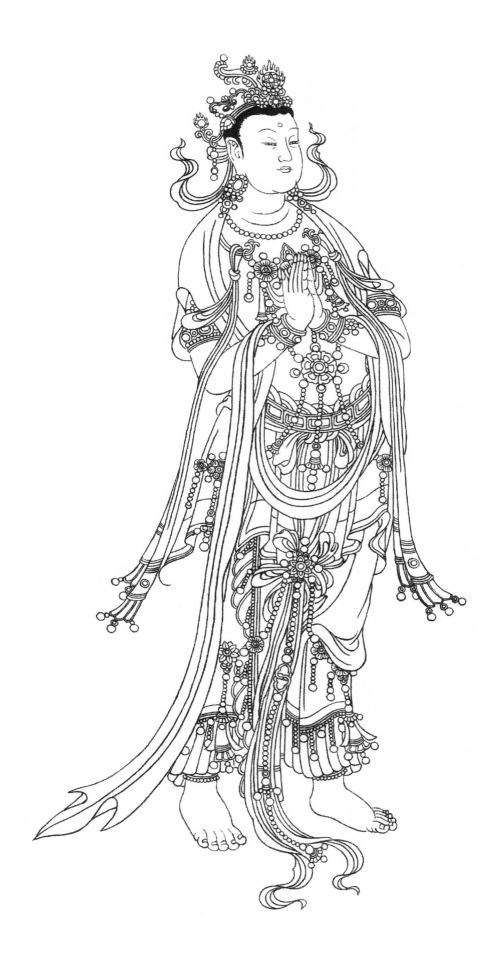

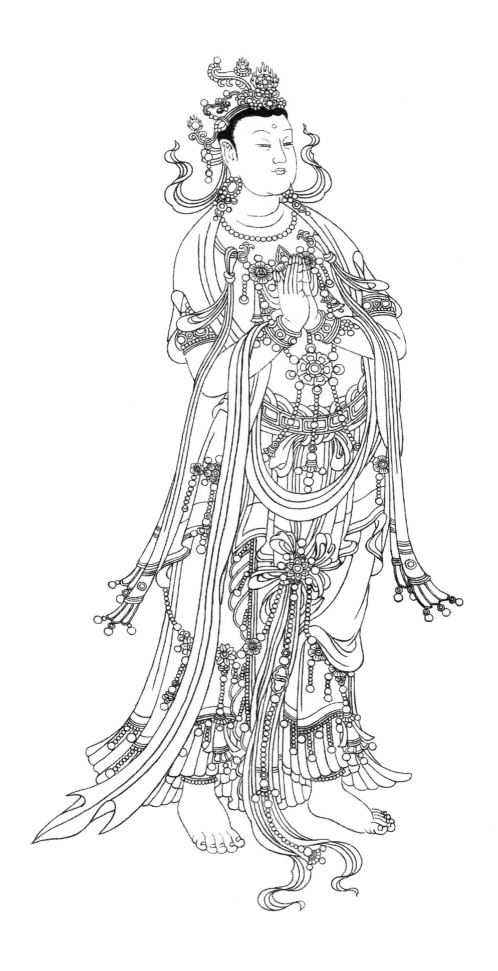

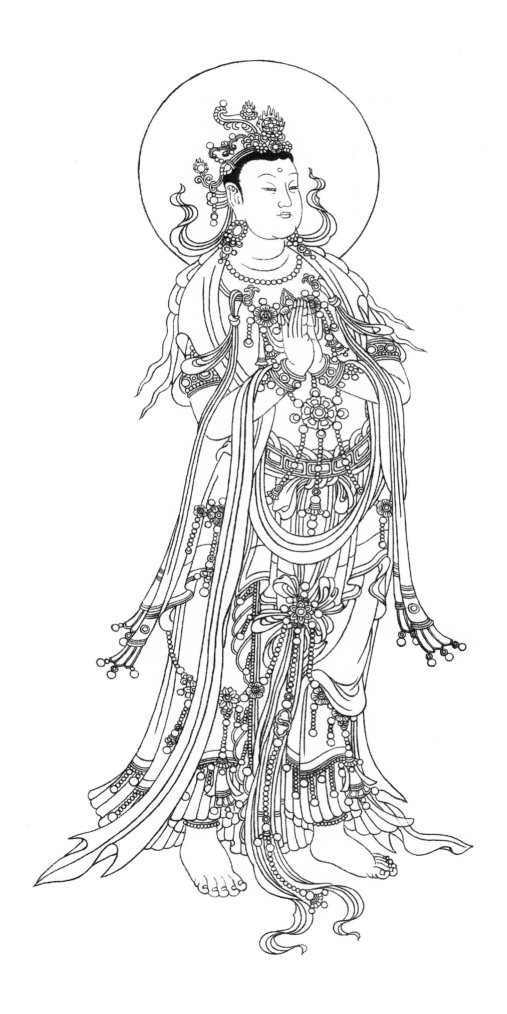

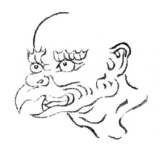

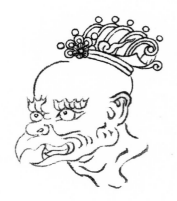

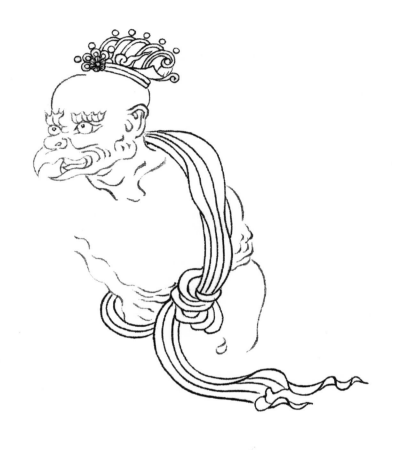

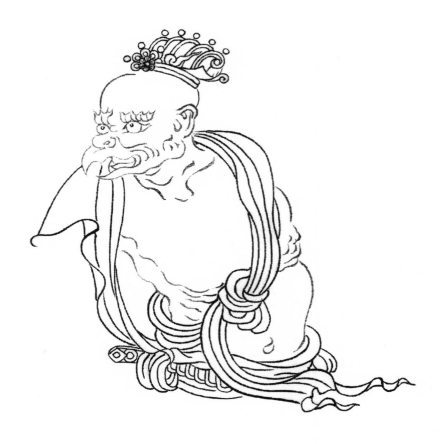

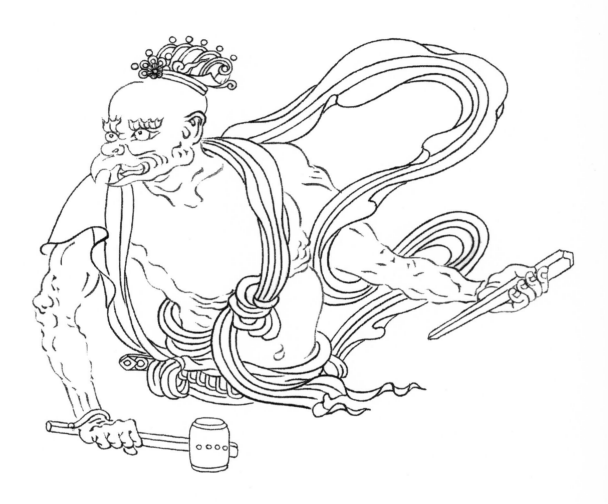

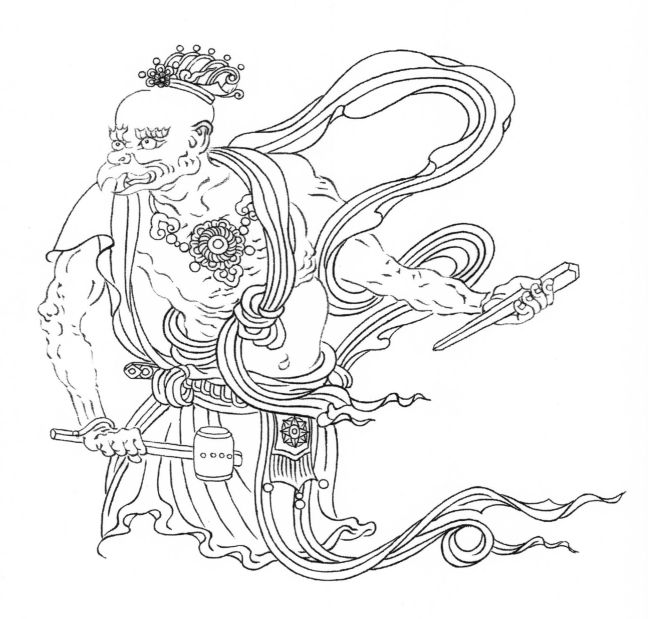

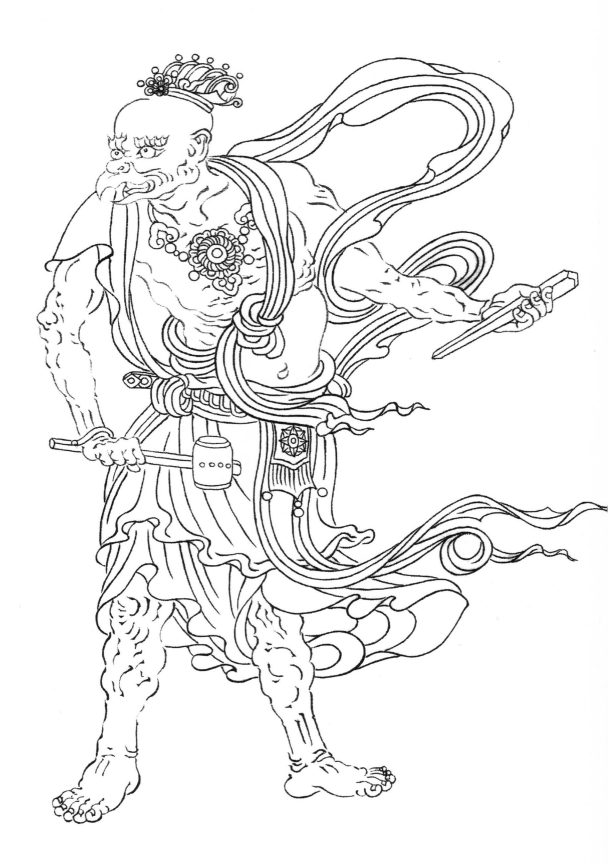

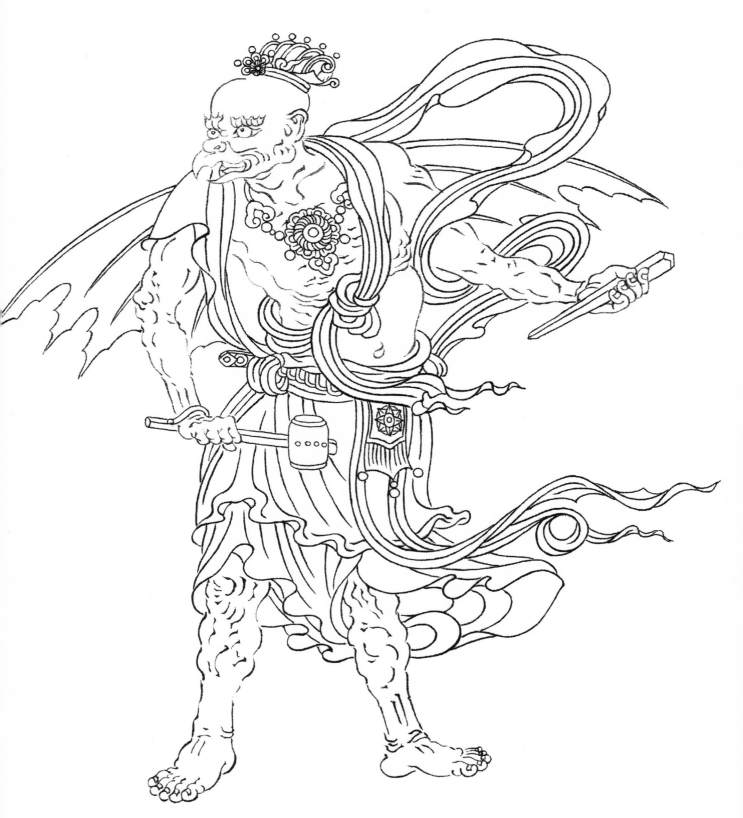

33

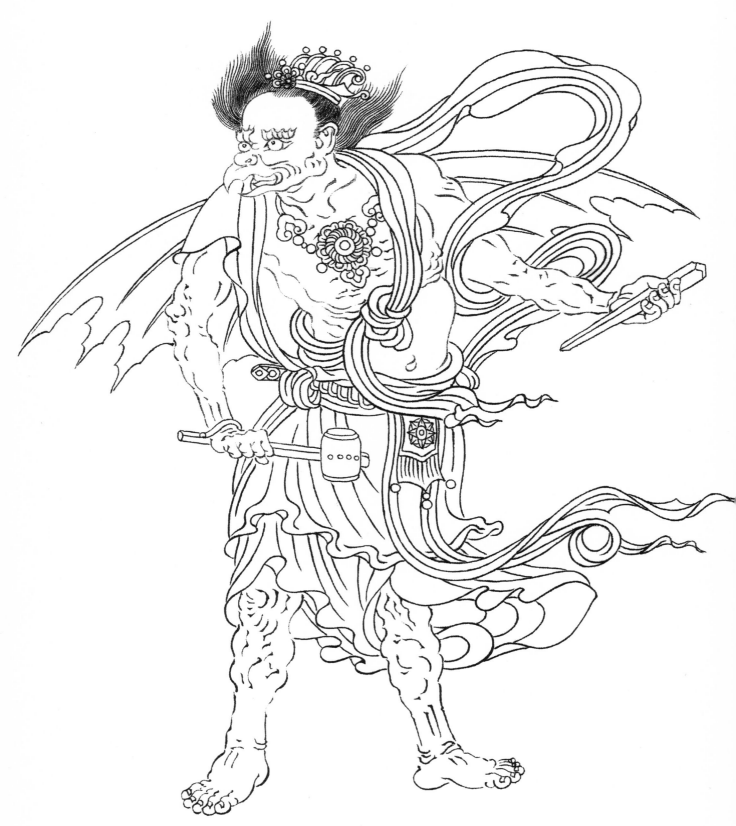

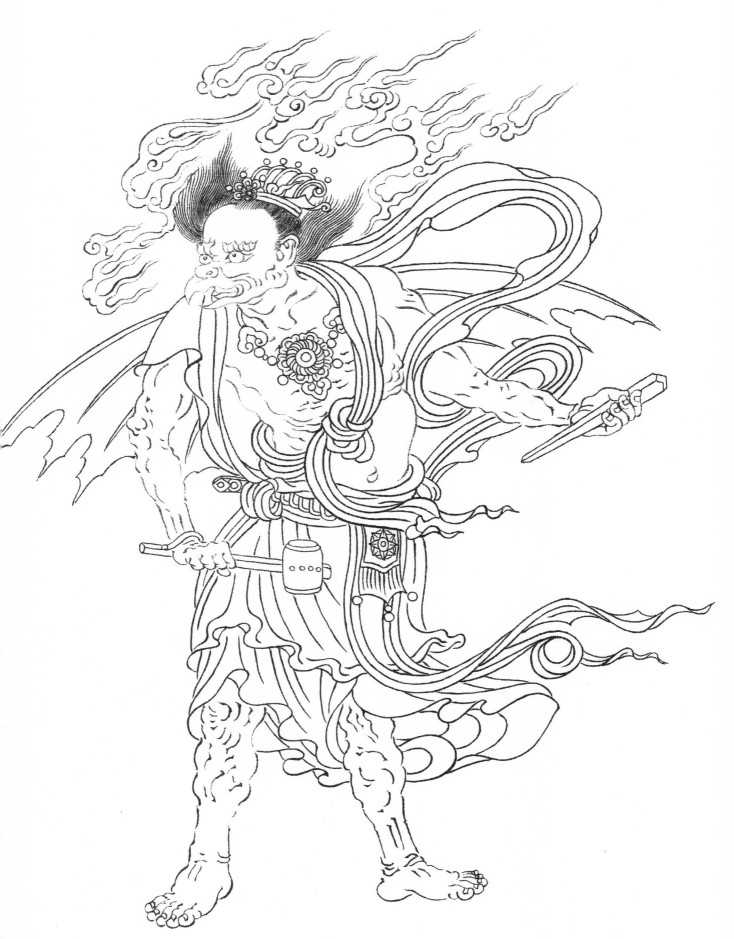

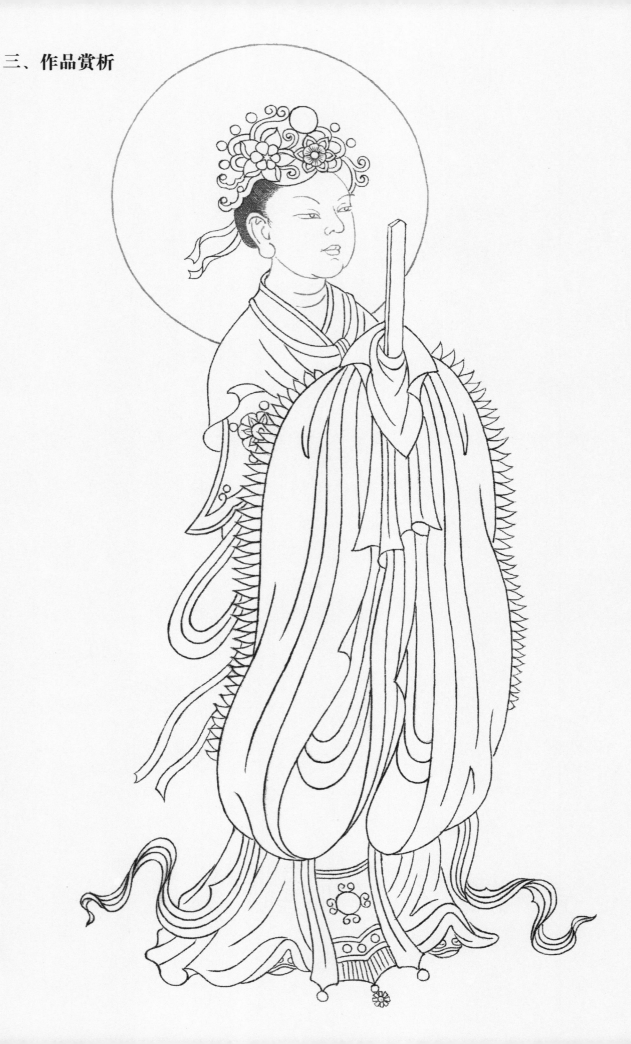

太
阴
星

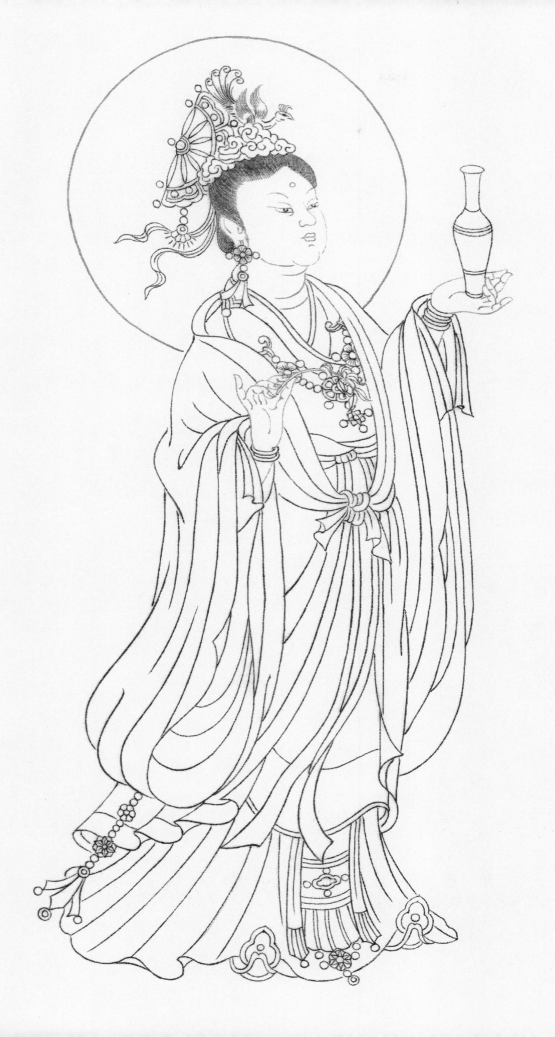

水星

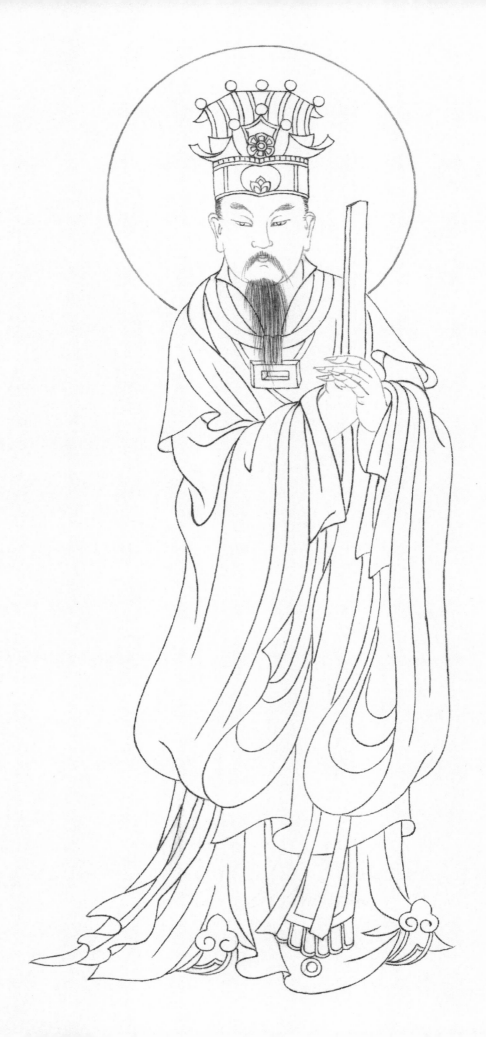

太阳星

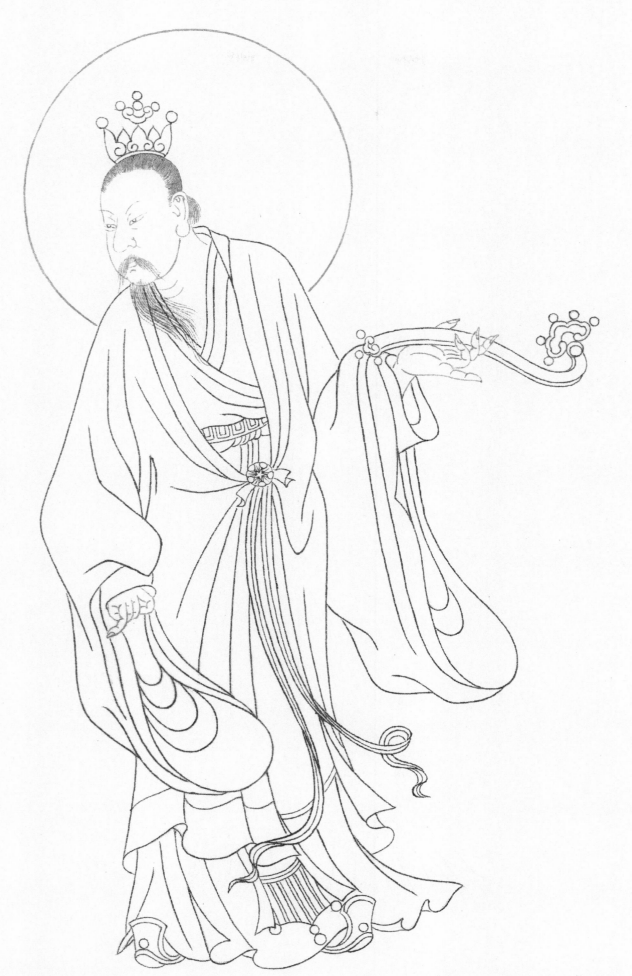

上元道化真君

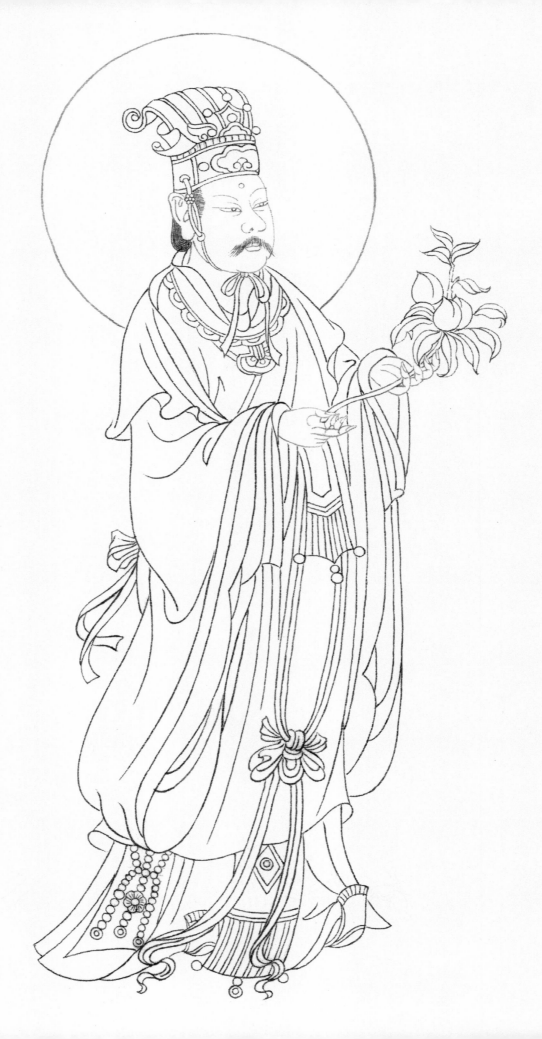

木星

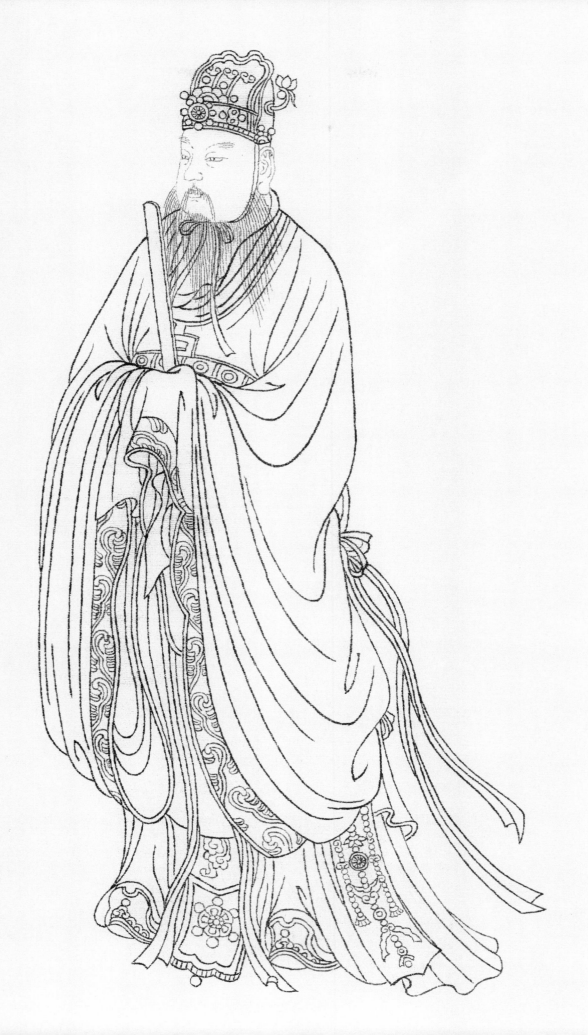

司
禄

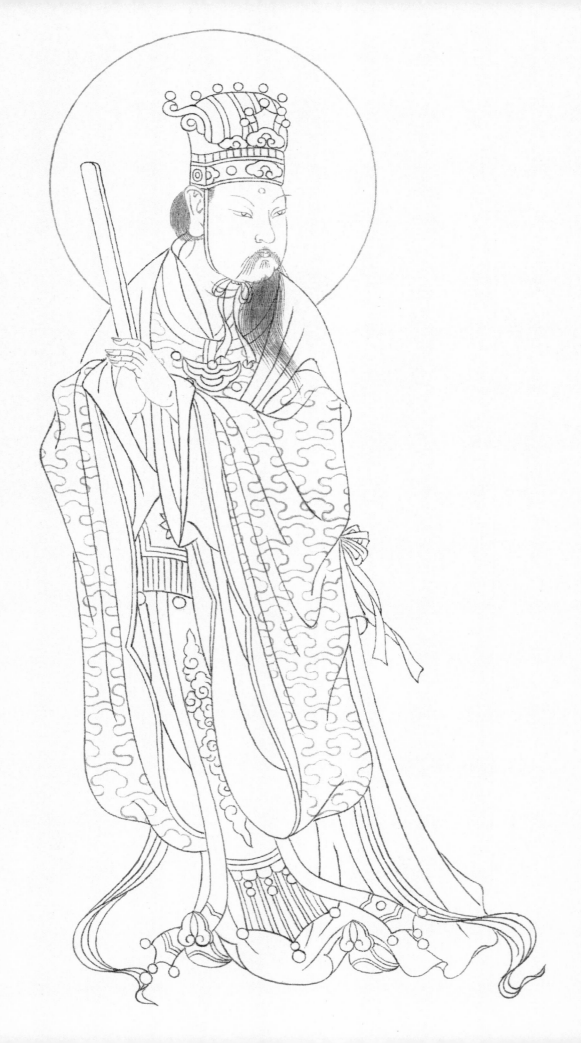

上将

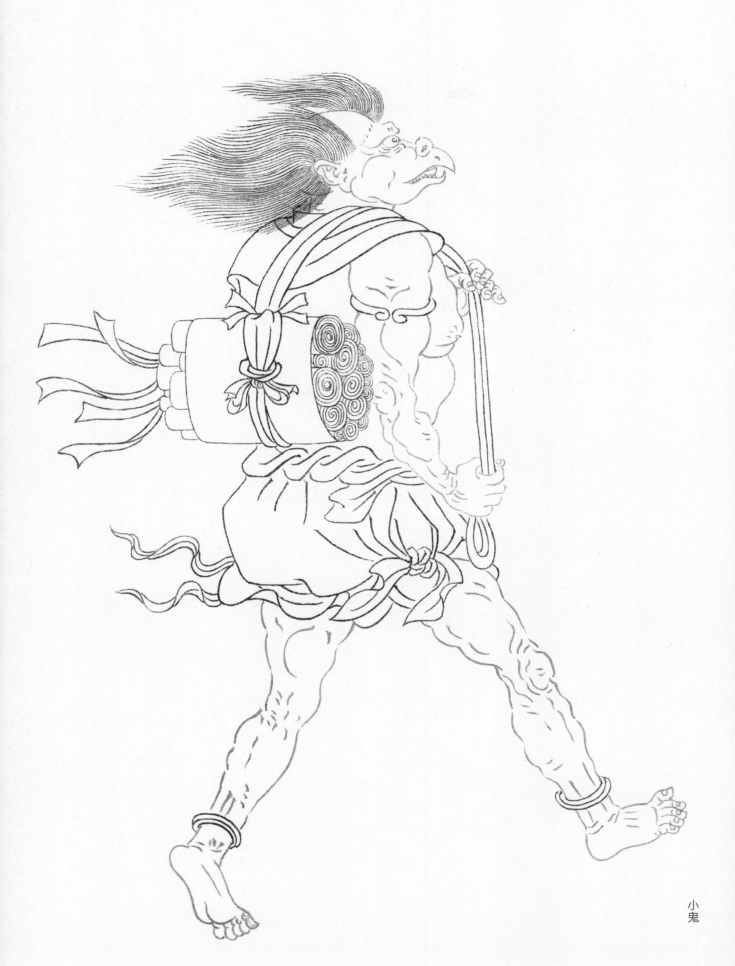

小鬼

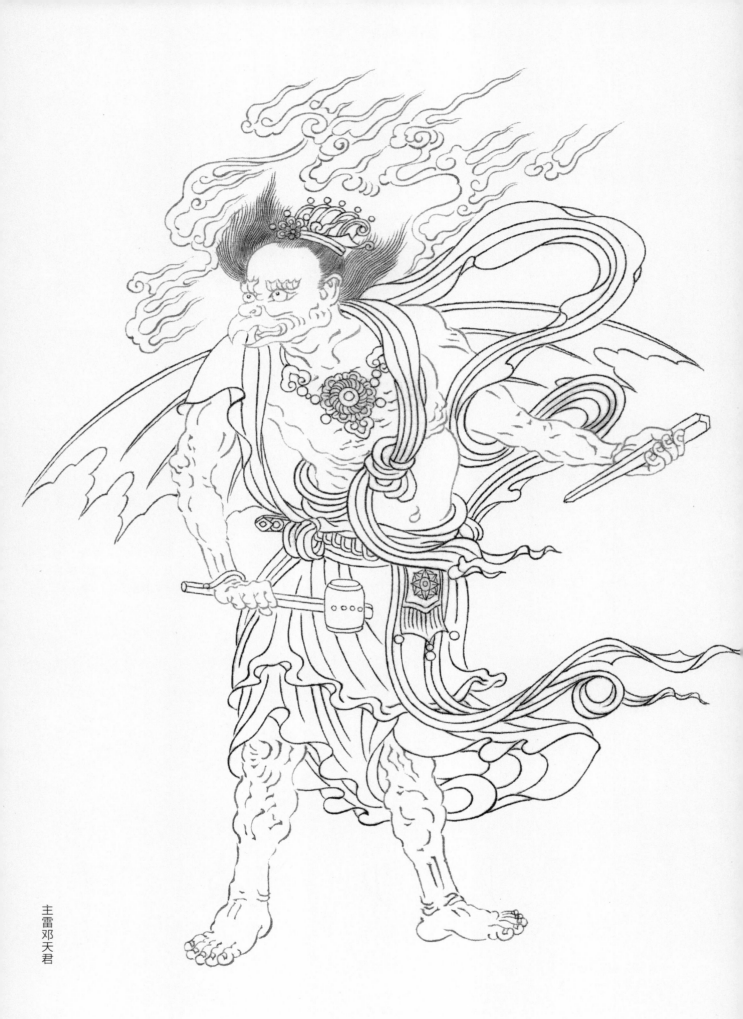

主雷邓天君

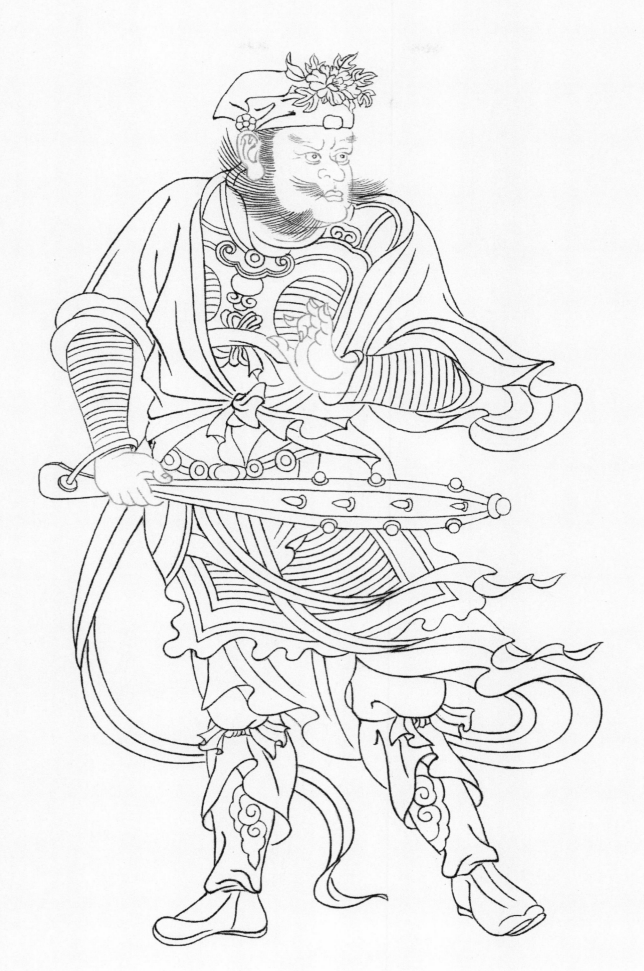

佑侯温元帅

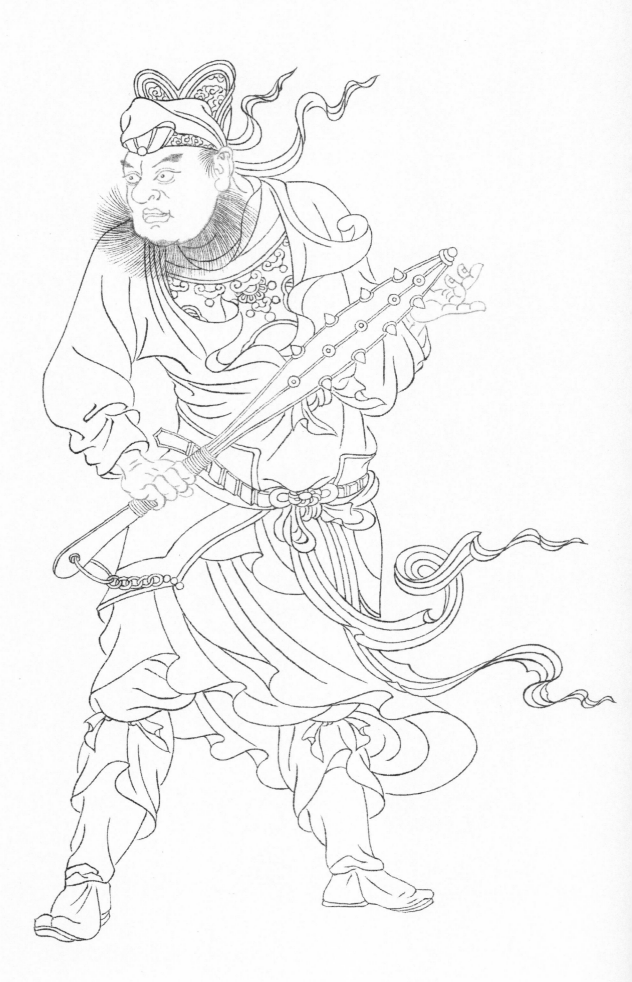

仁圣康元帅

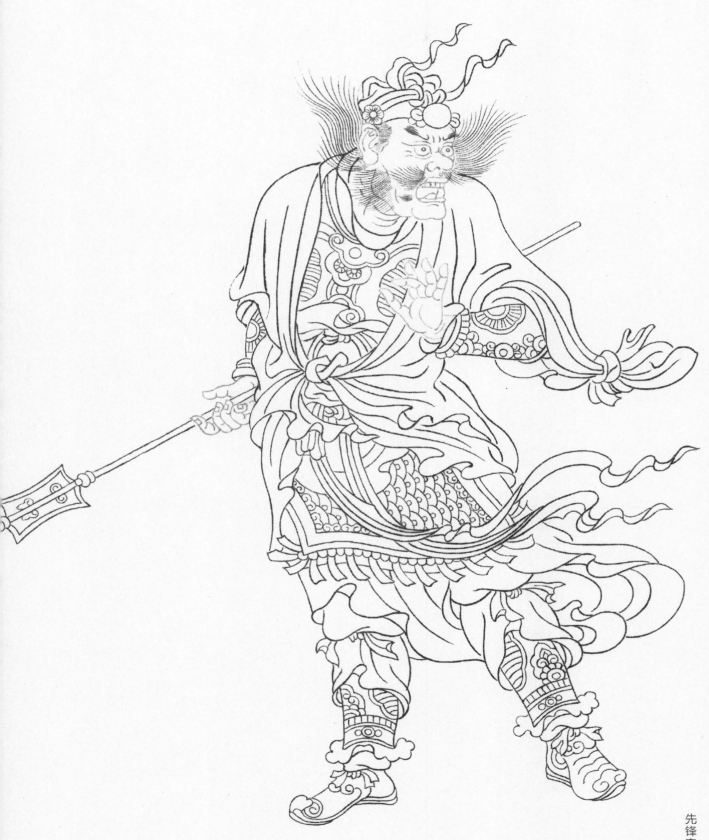

先锋李元帅

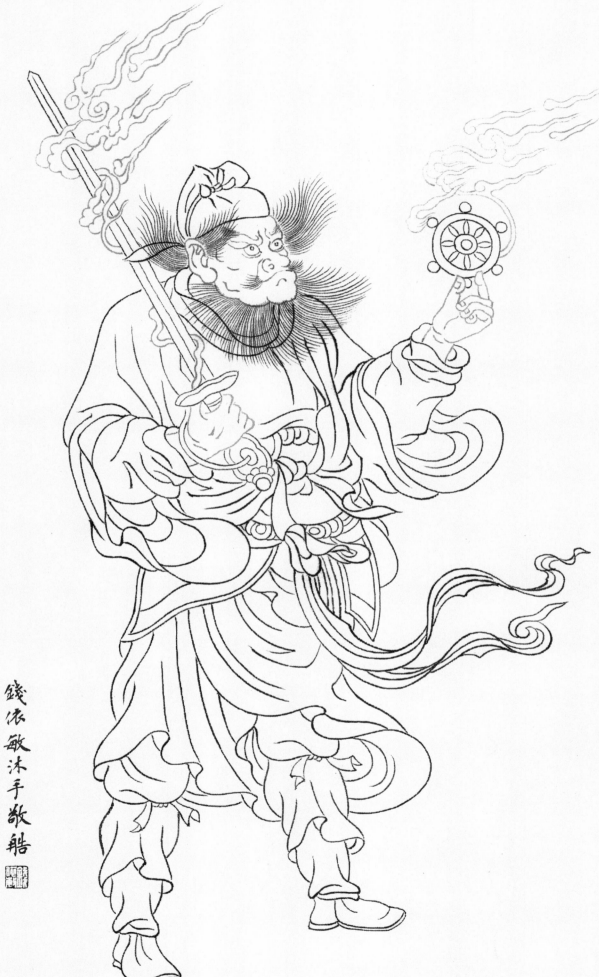

钱依敏沐手敬绘

风轮周元帅

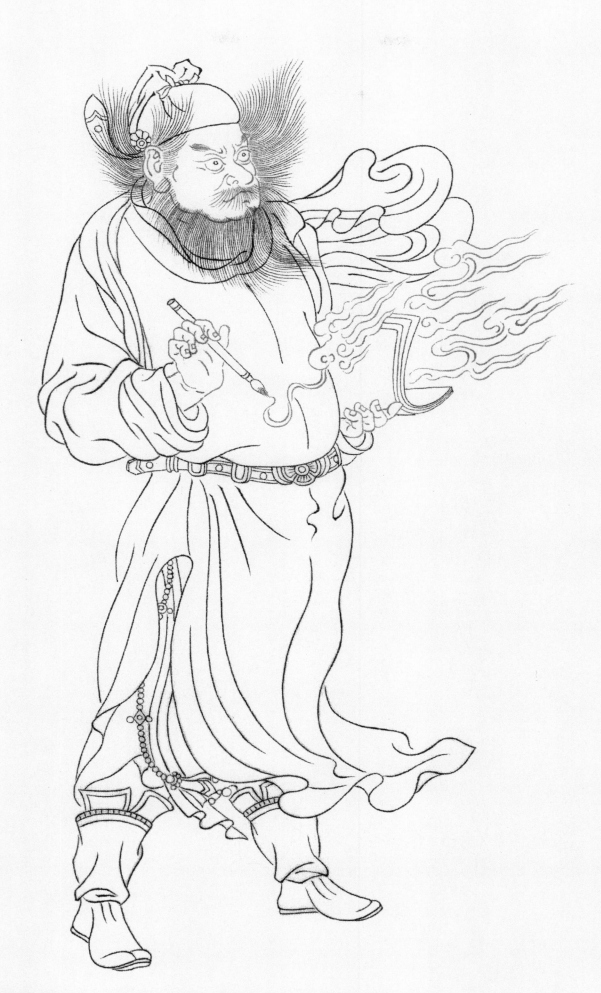

判府辛元帅

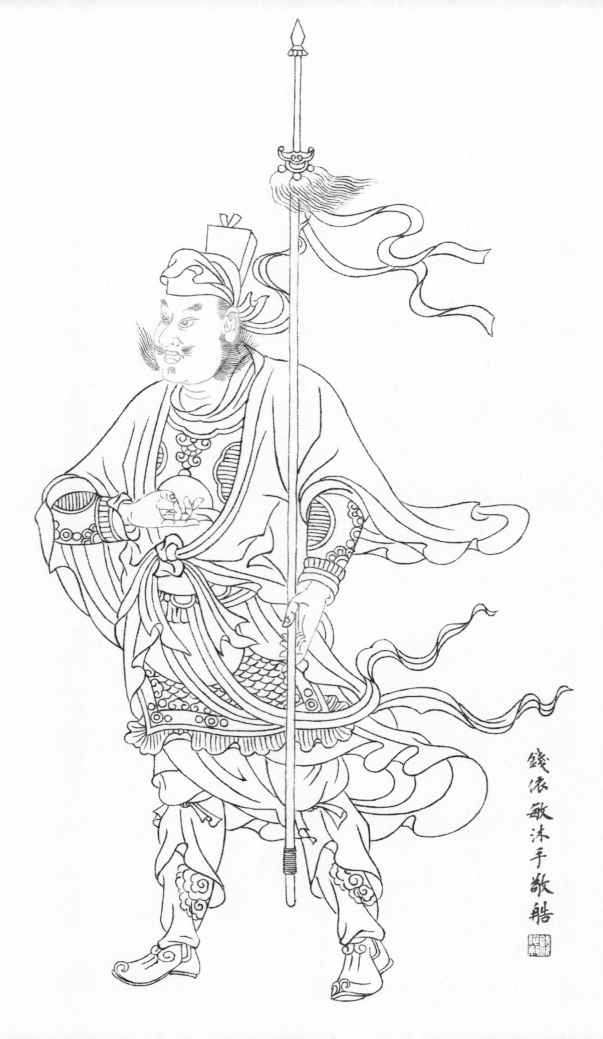

虎丘王元帅

錢依敏沐手敬繪

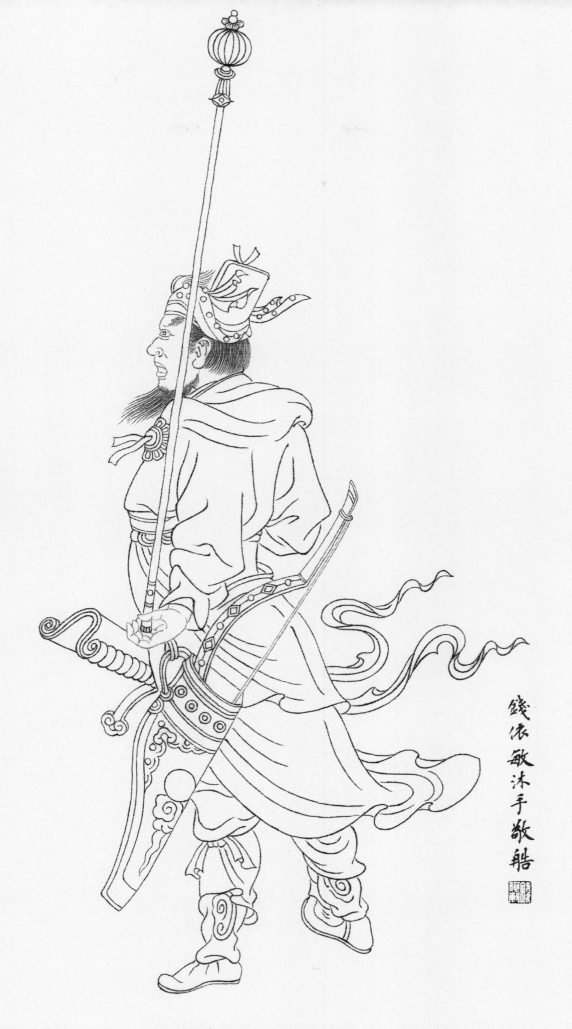

錢依敏沐手敬繪

彭元帥

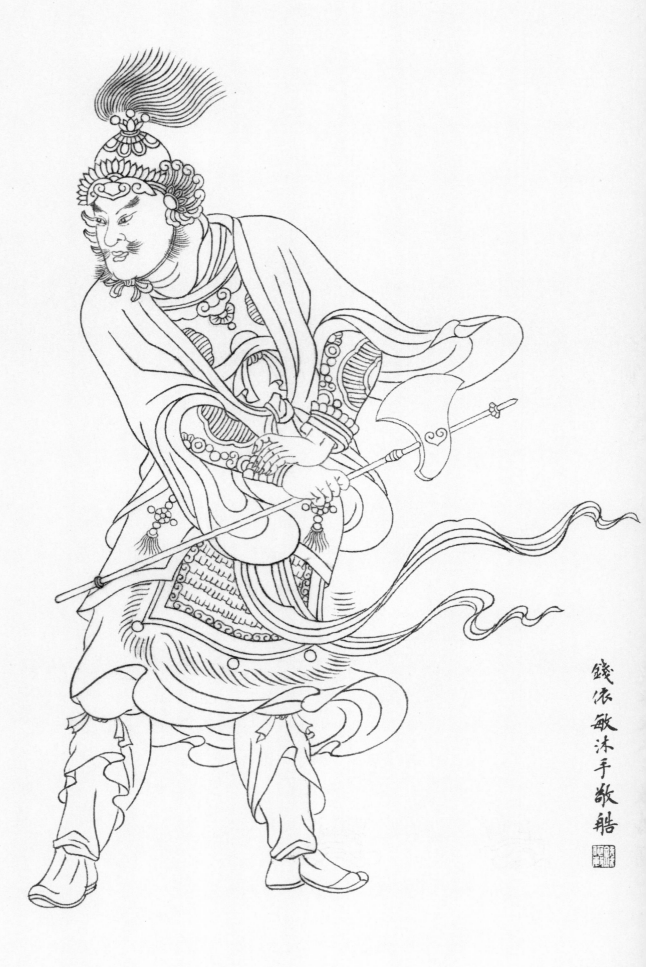

刘元帅

錢依敏沐手敬繪

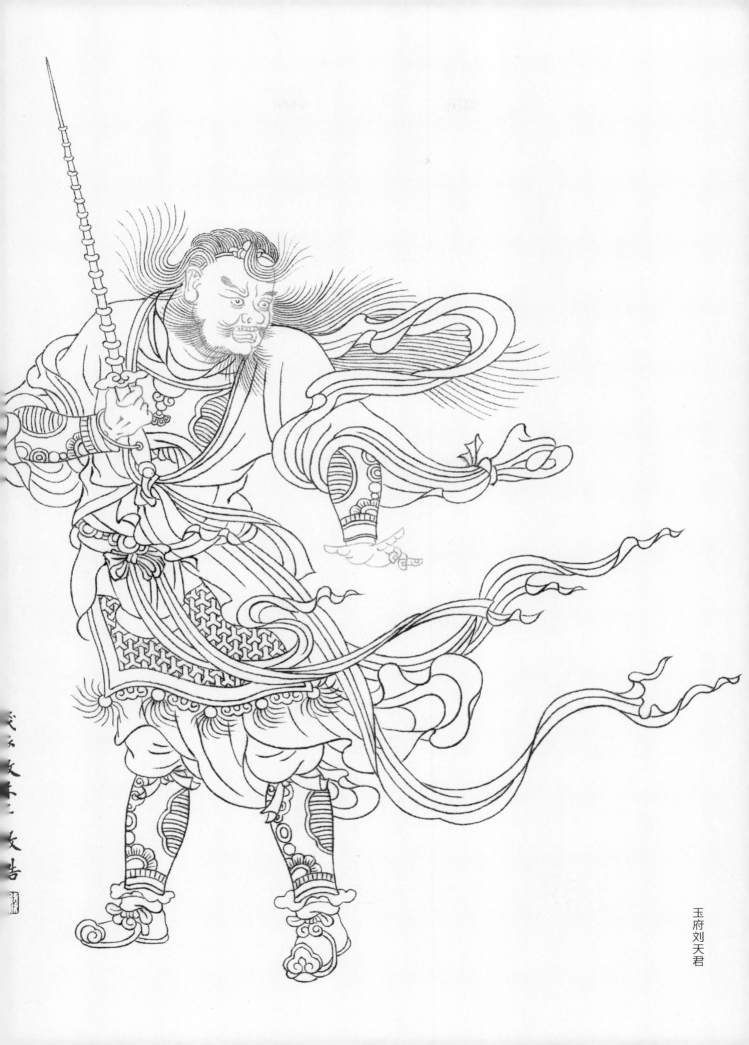

玉府刘天君

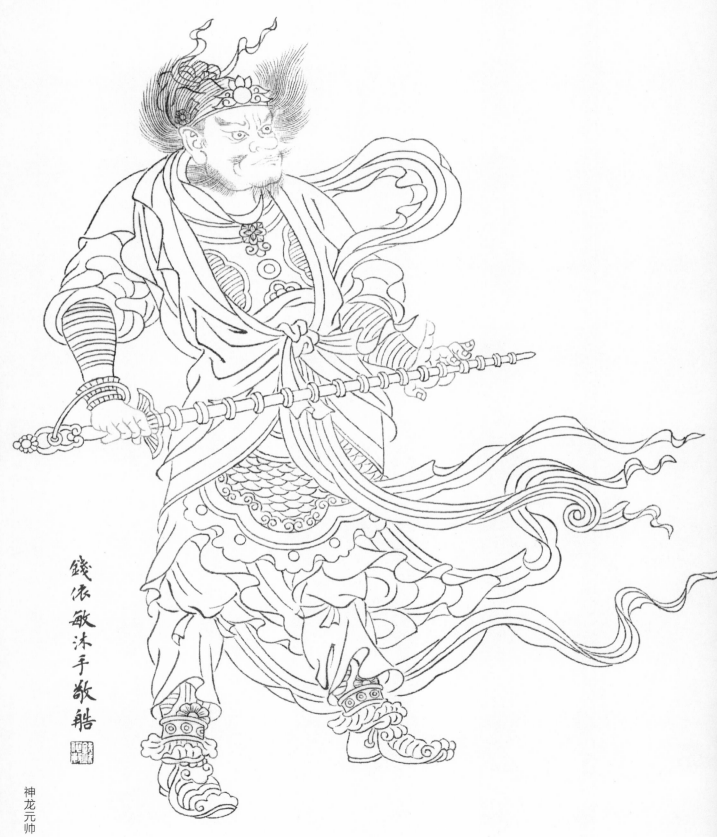

錢依敏沐手敬繪

神龙元帅

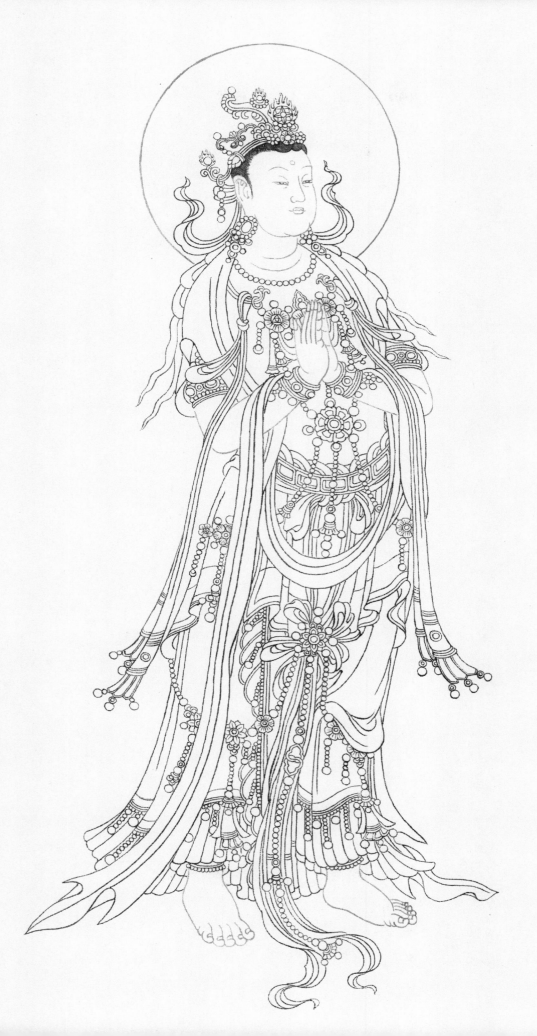

錢依敏沐手敬繪

辯才天女

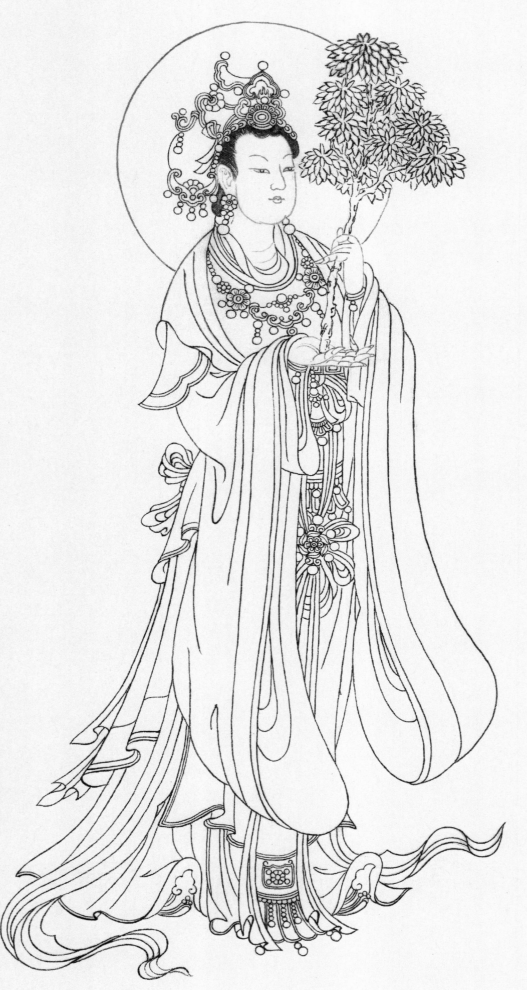

錢依敏沐手敬䐈

玉女

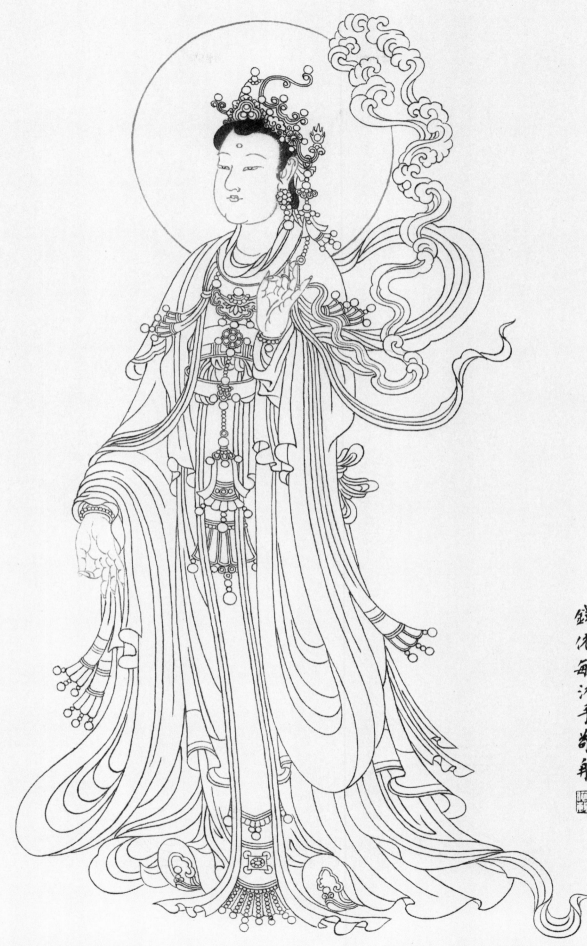

錢依敏沐手敬繪

吉祥天女

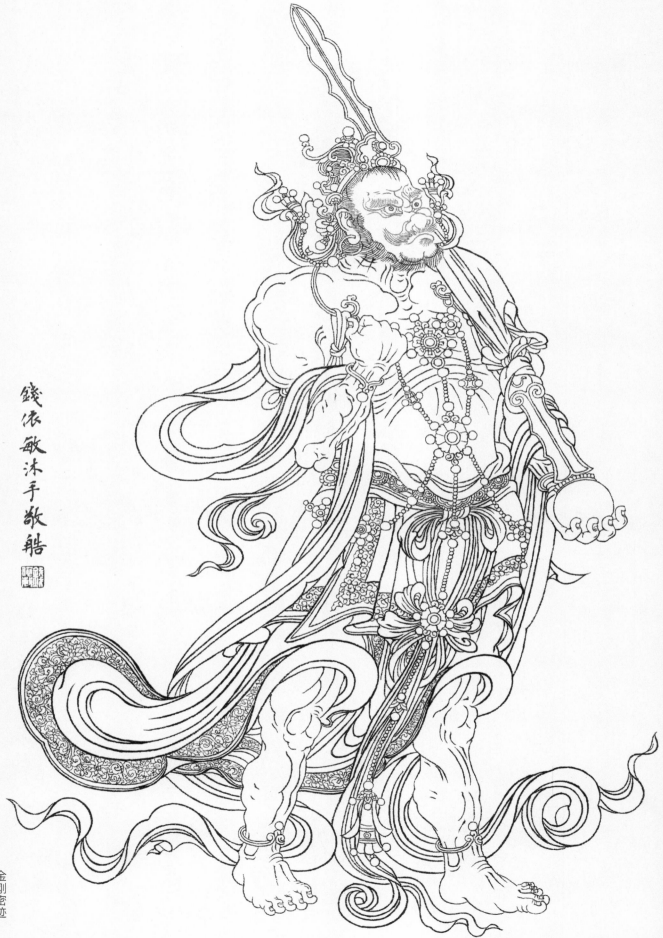

錢依敏沐手敬䑽

金剛密迹

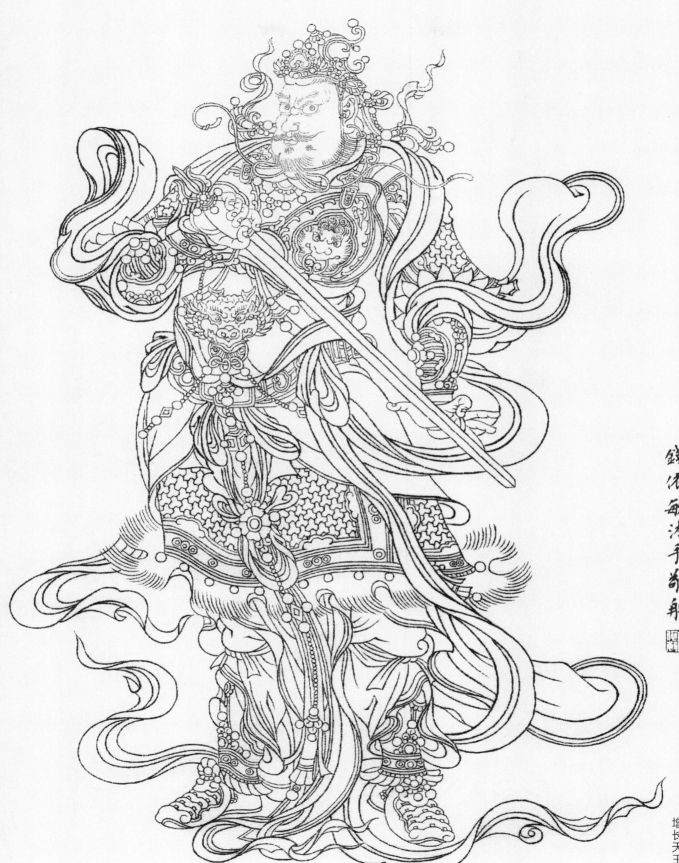

錢依敏沐手敬繪

增长天王

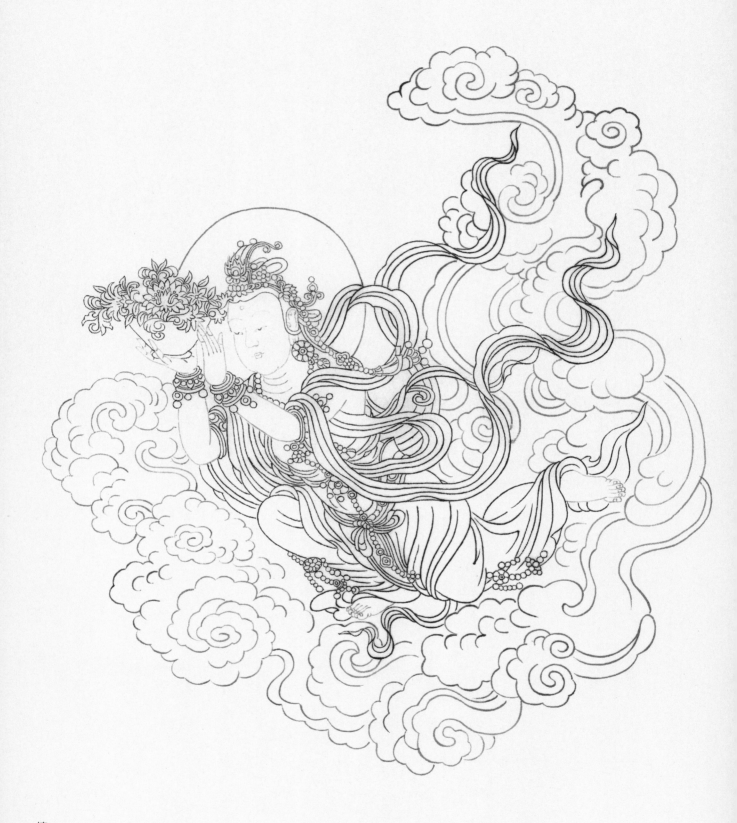

捧花飞天

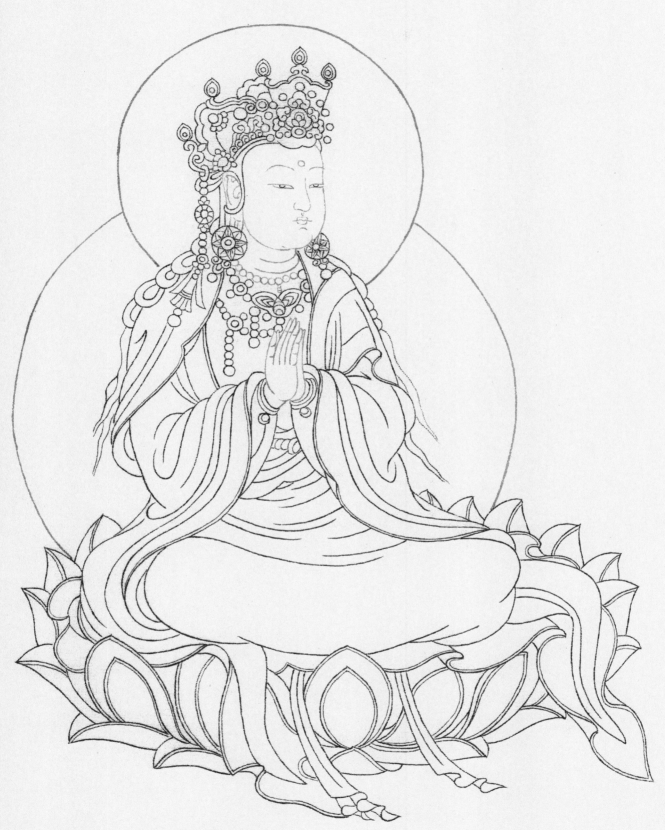

赴会菩萨局部

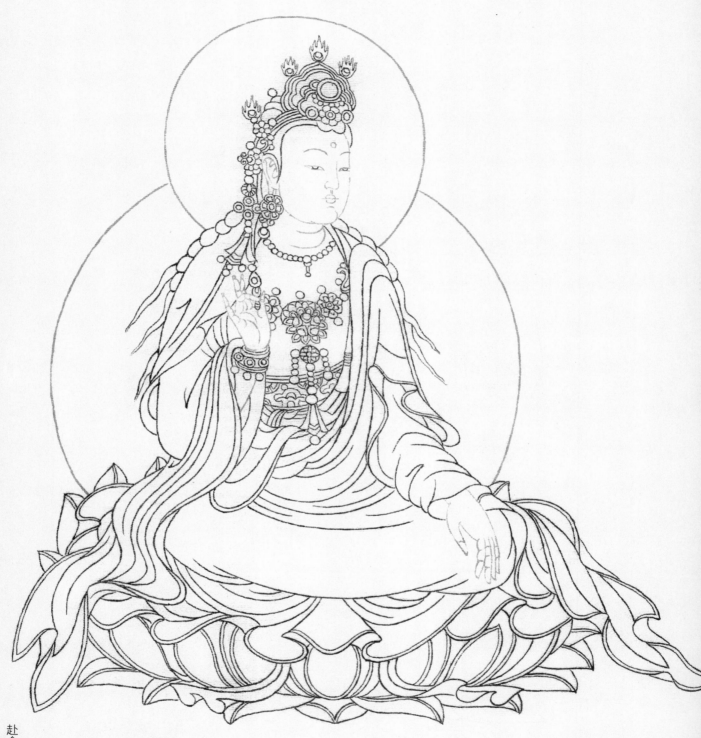

赴会菩萨局部

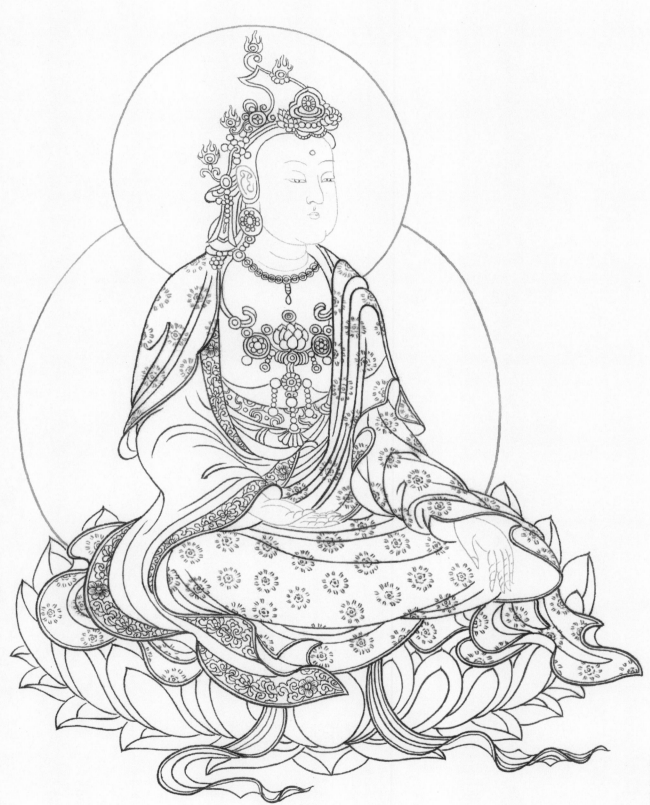

赴会菩萨局部

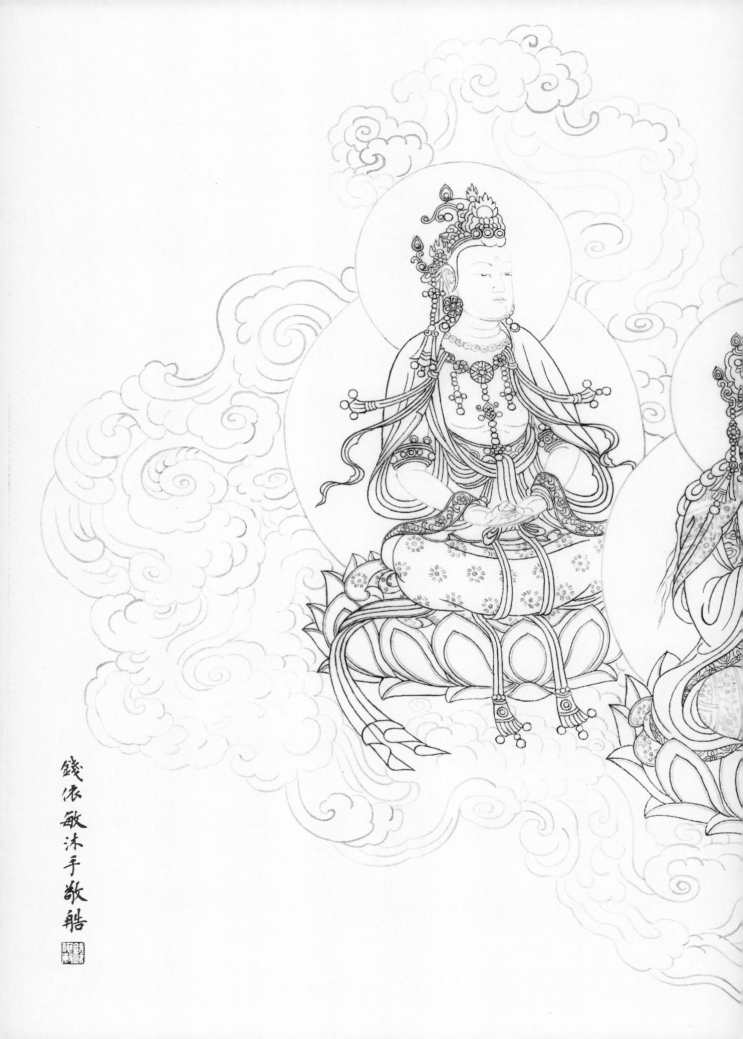

錢依敏沐手敬繪

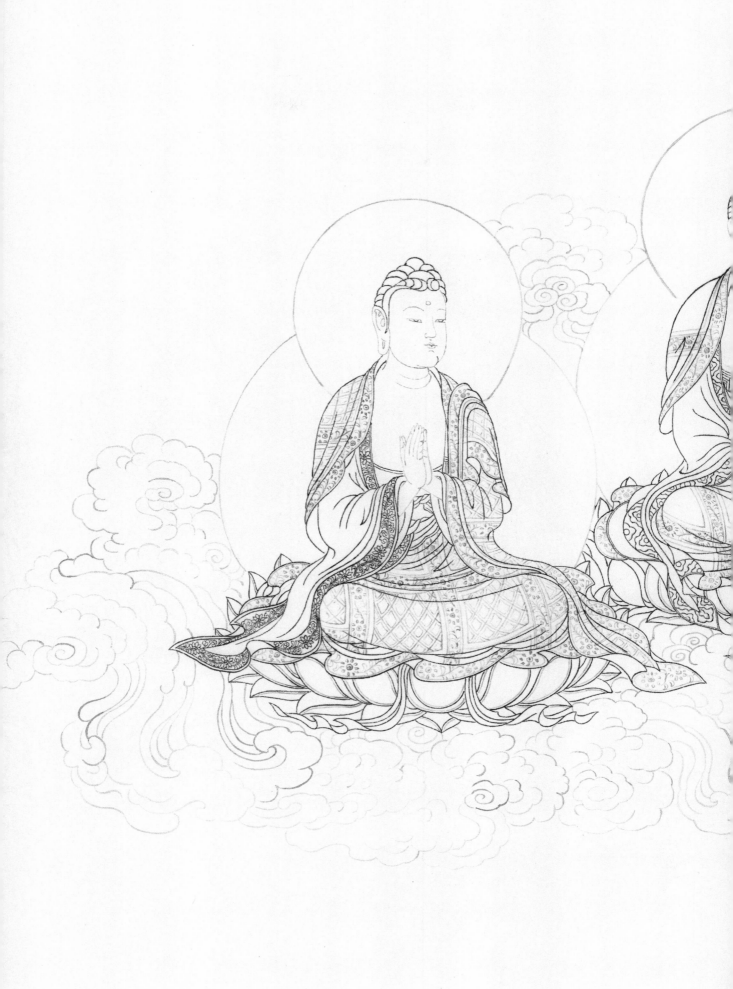

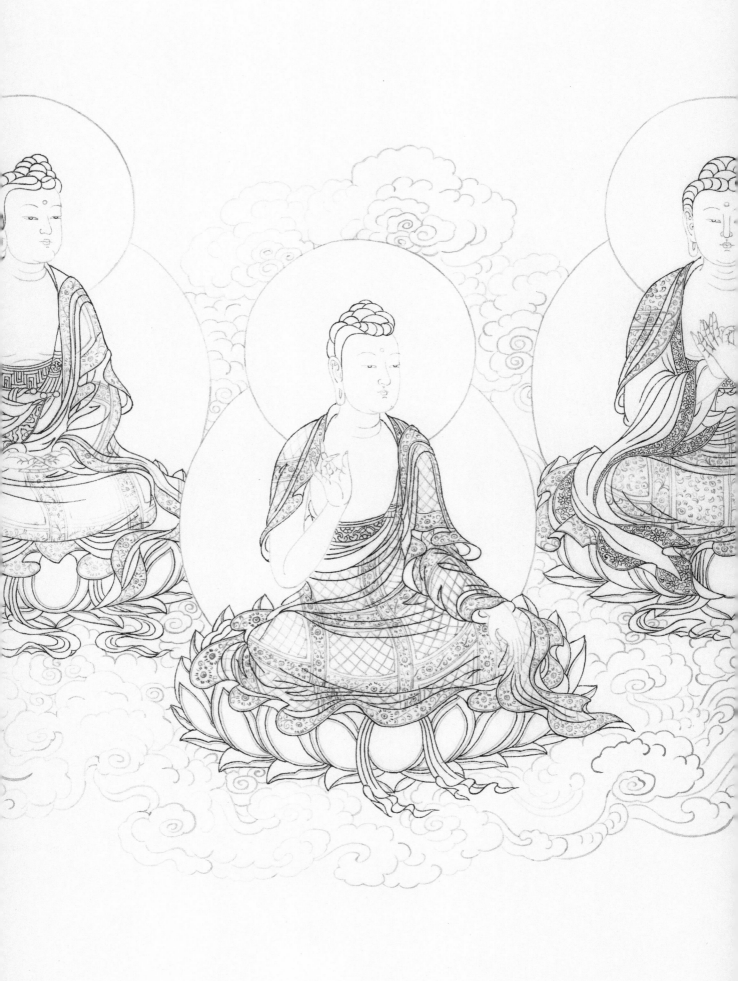

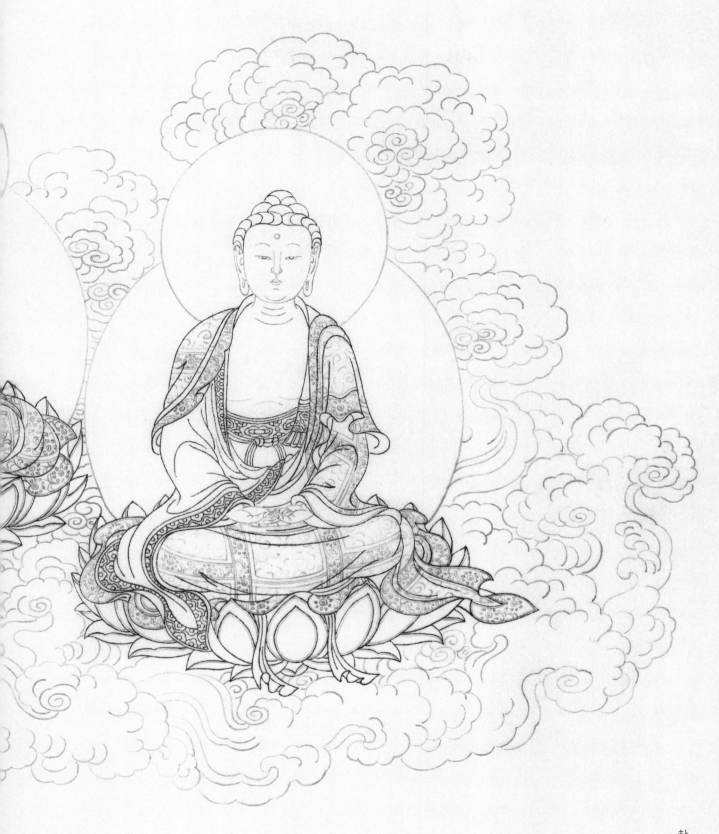

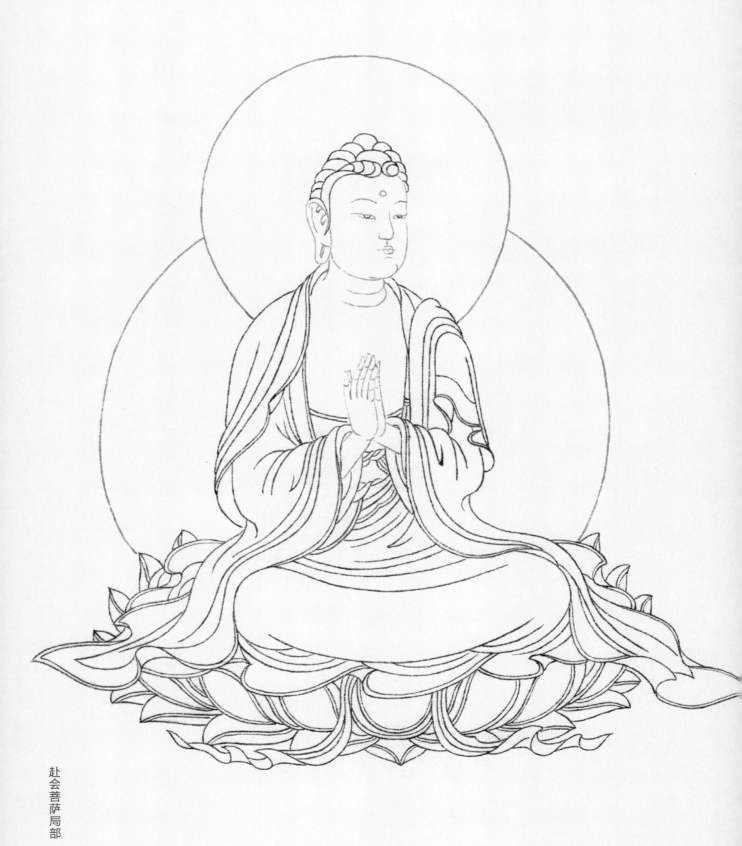

赴会菩萨局部

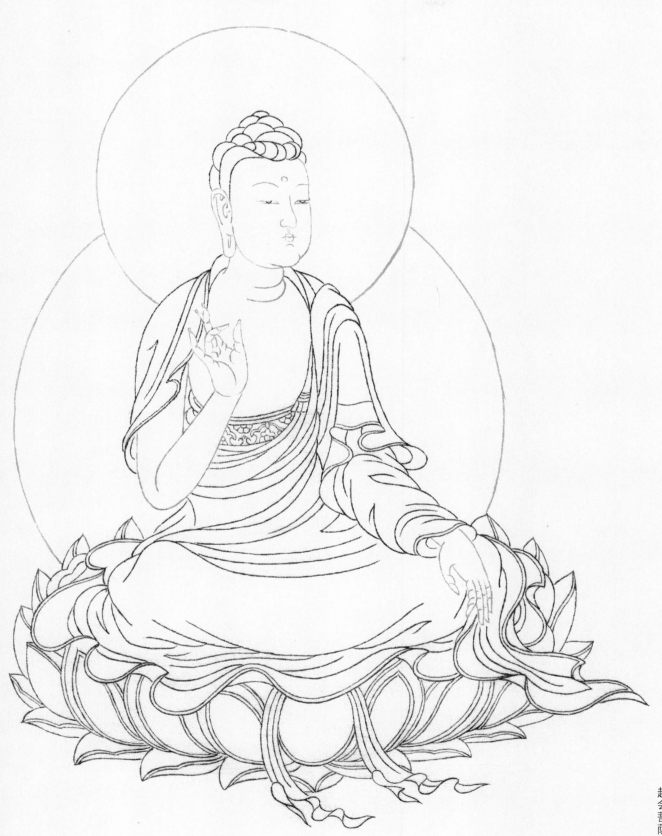

赴会菩萨局部

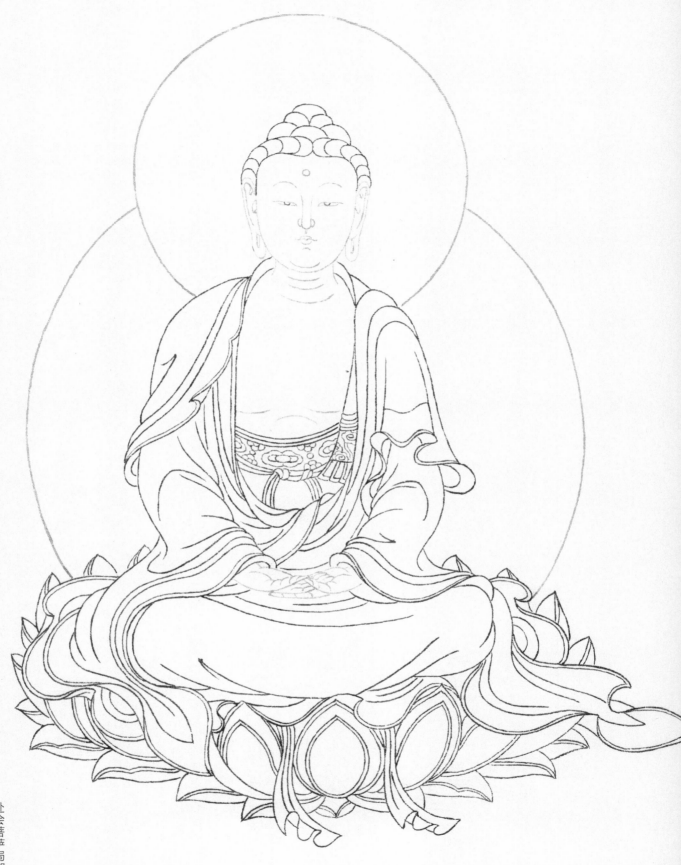

赴会菩萨局部

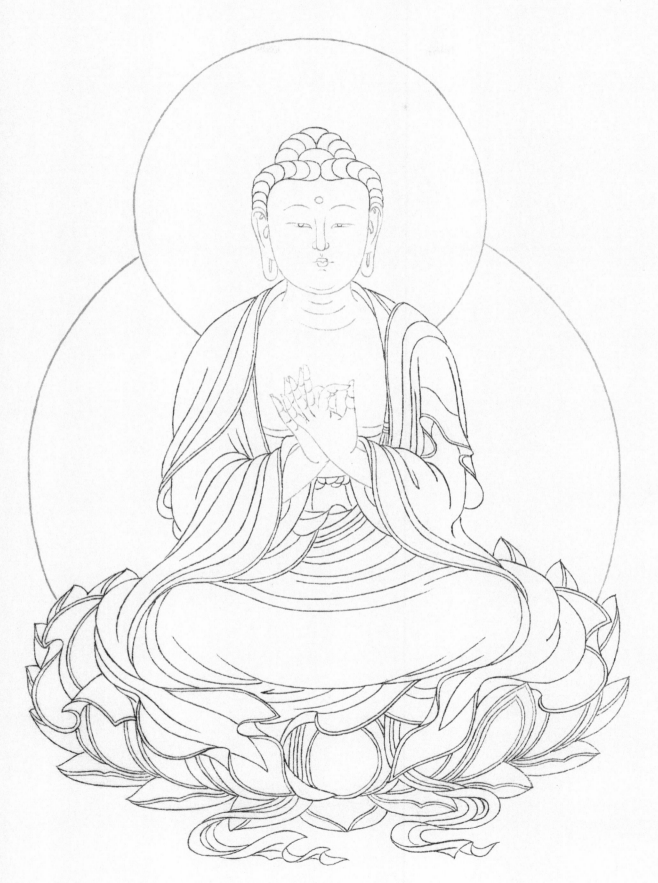

赴会菩萨局部

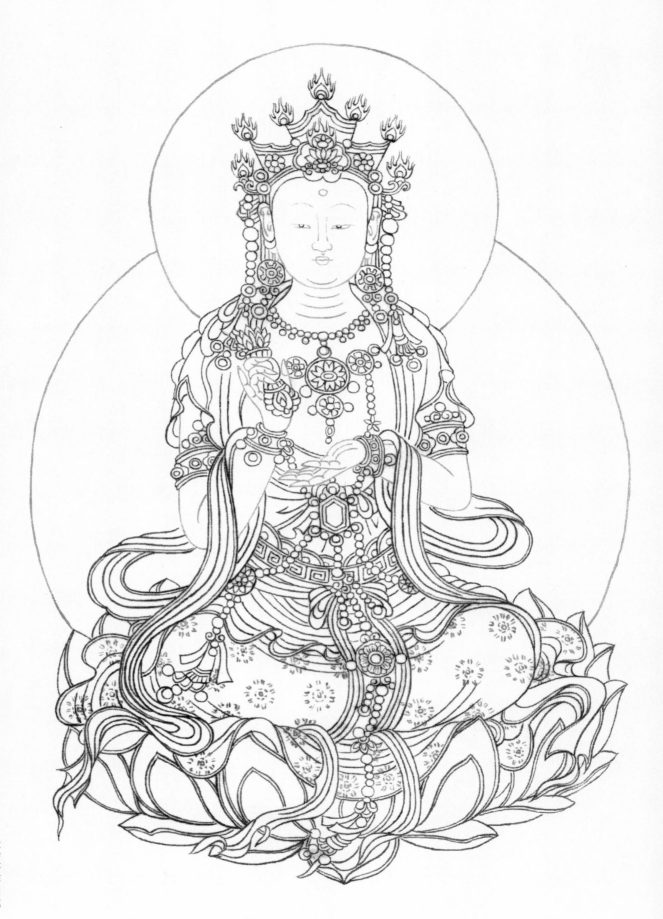

赴会菩萨局部

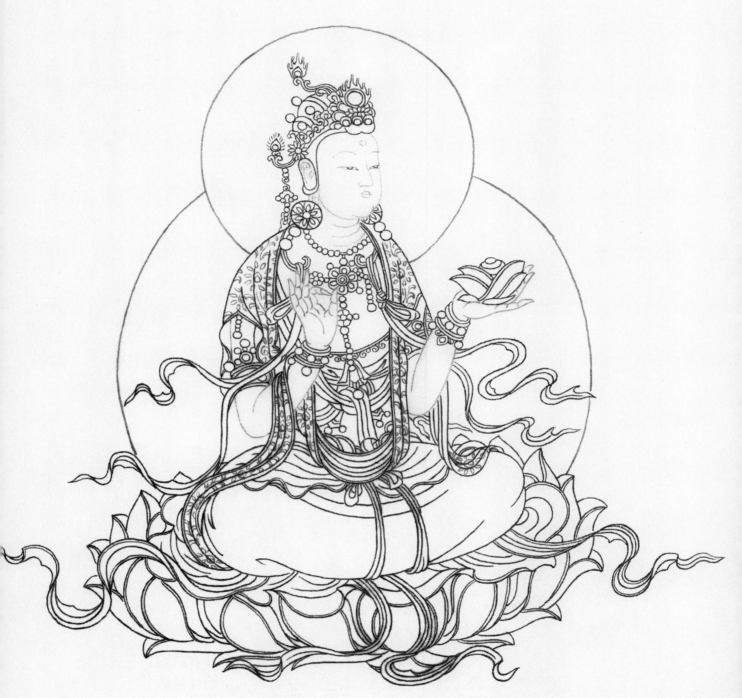

赴会菩萨局部

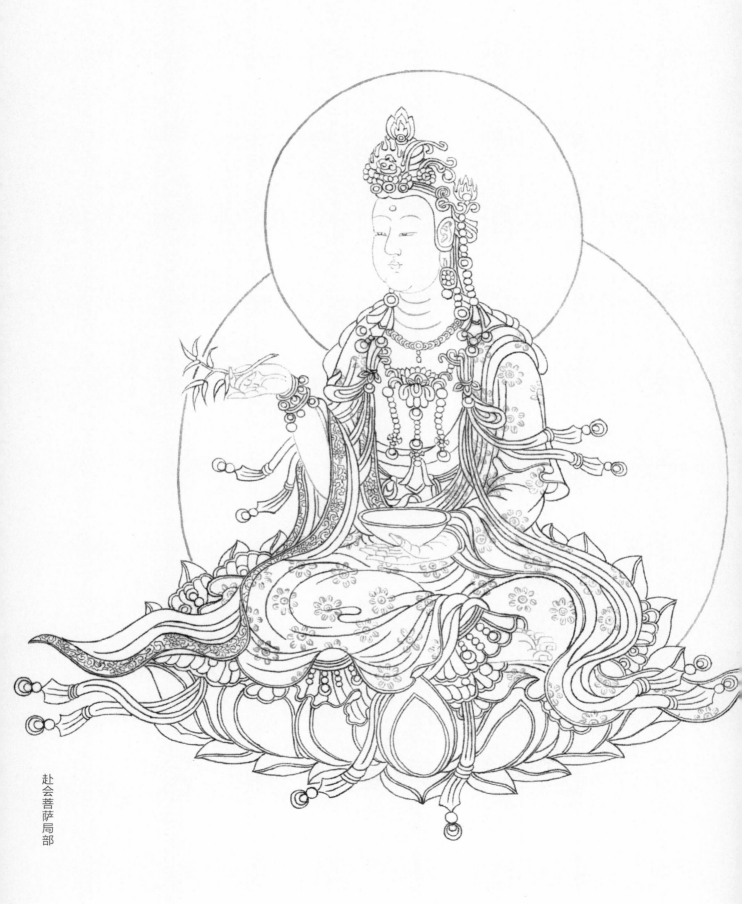

赴会菩萨局部

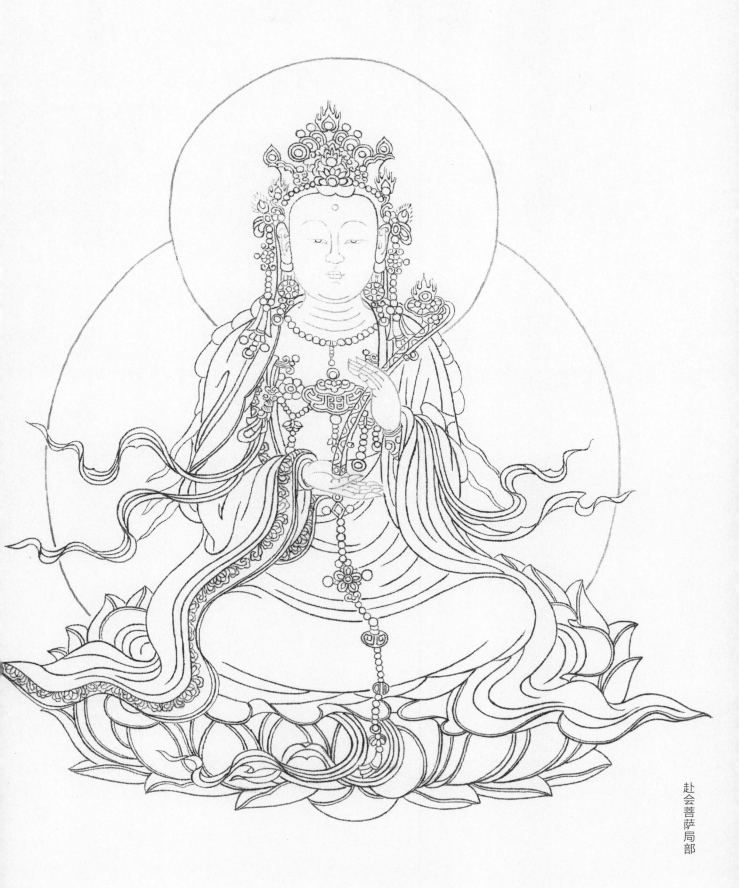

赴会菩萨局部

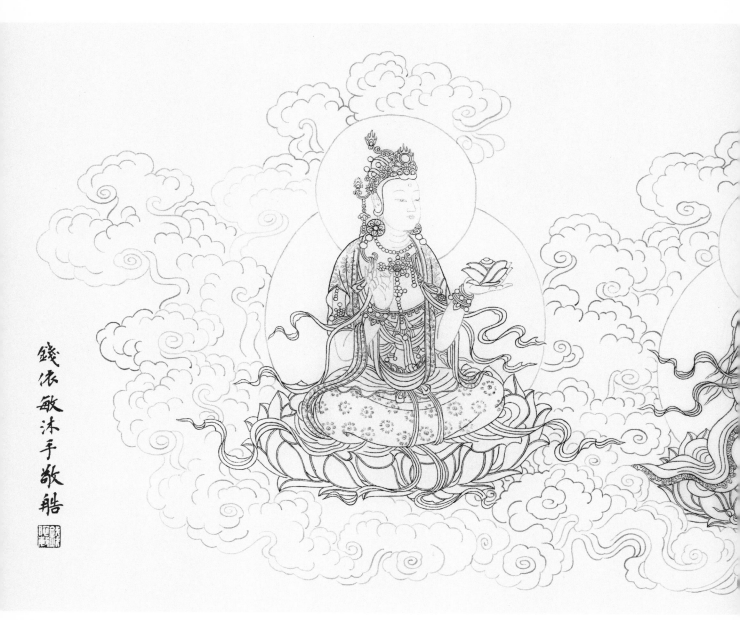

錢依敏沐手敬䆒

赴会菩萨三

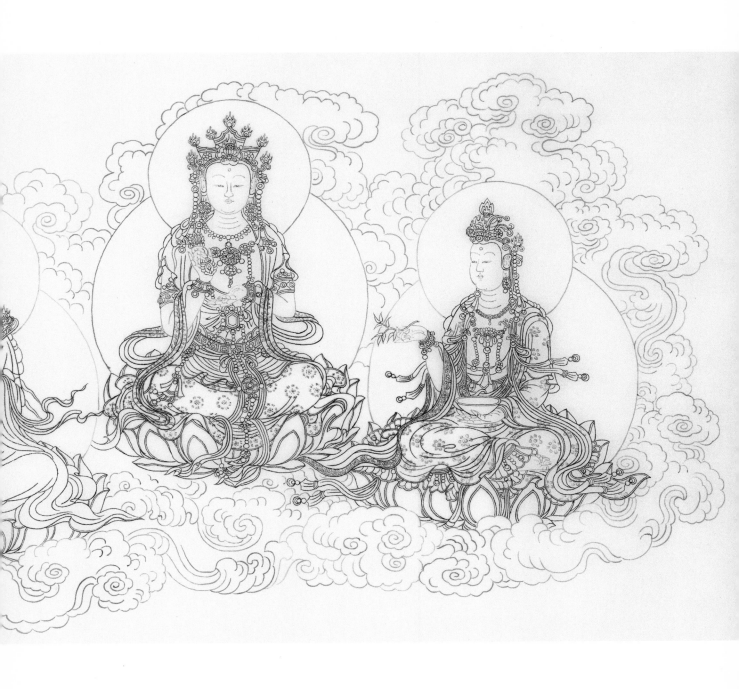

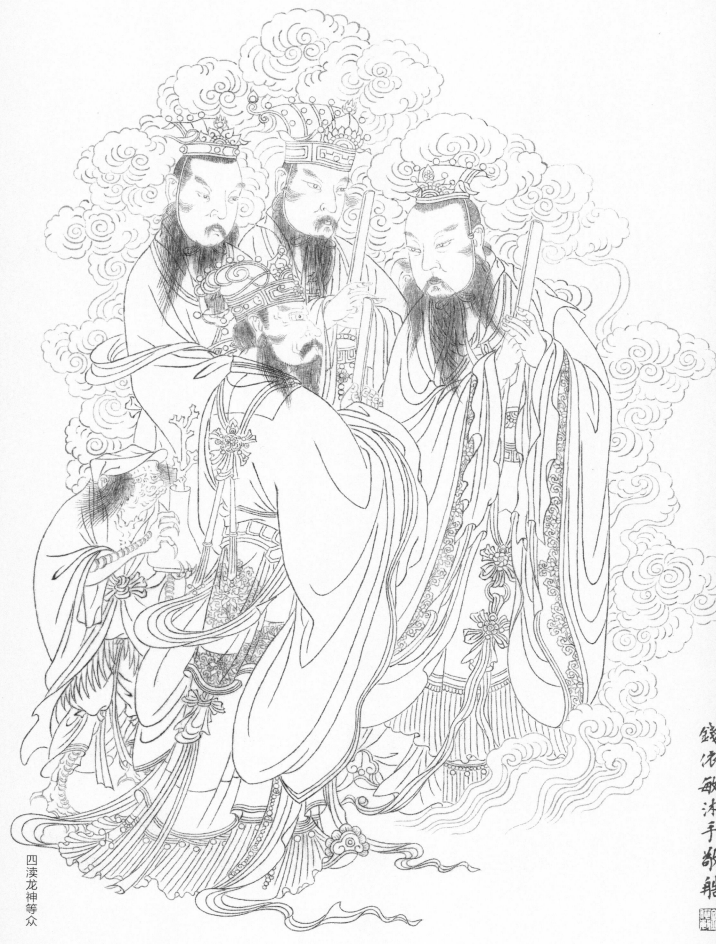

四渎龙神等众

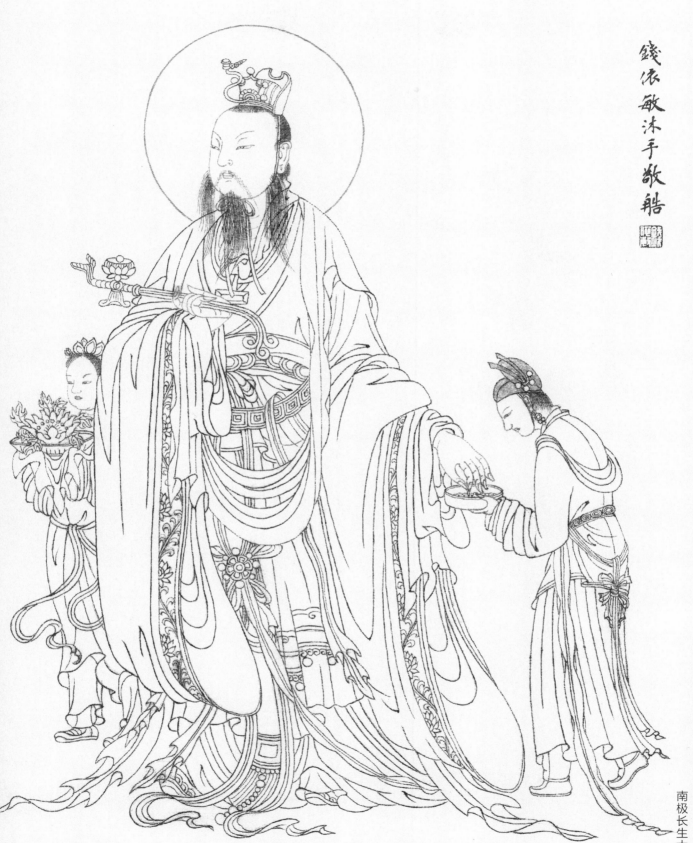

南极长生大帝

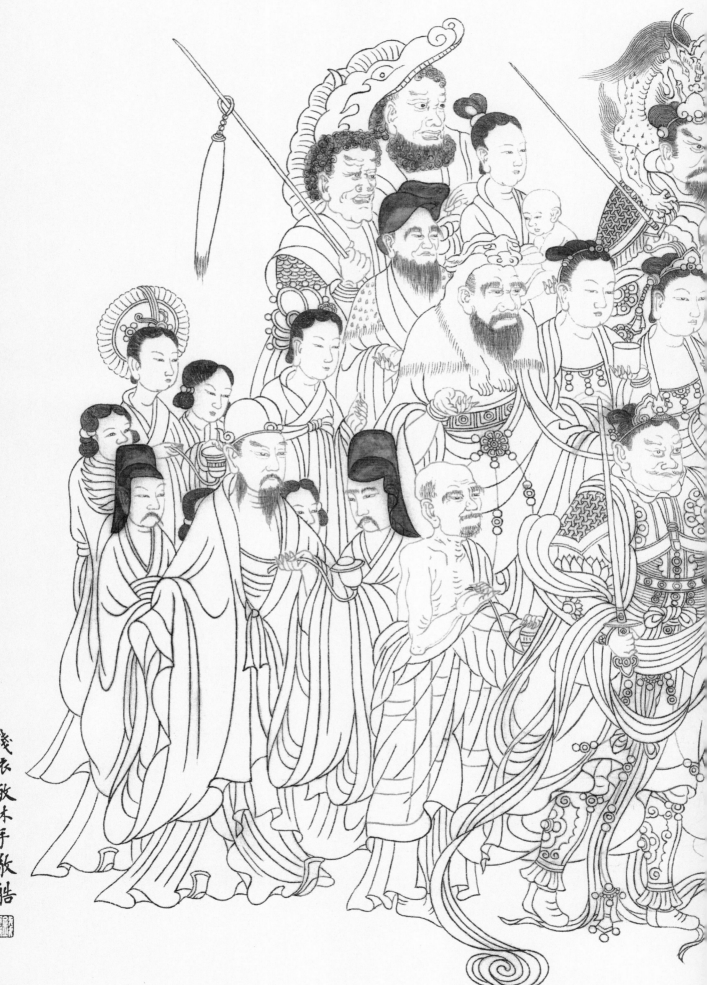

錢依敏沐手敬繪

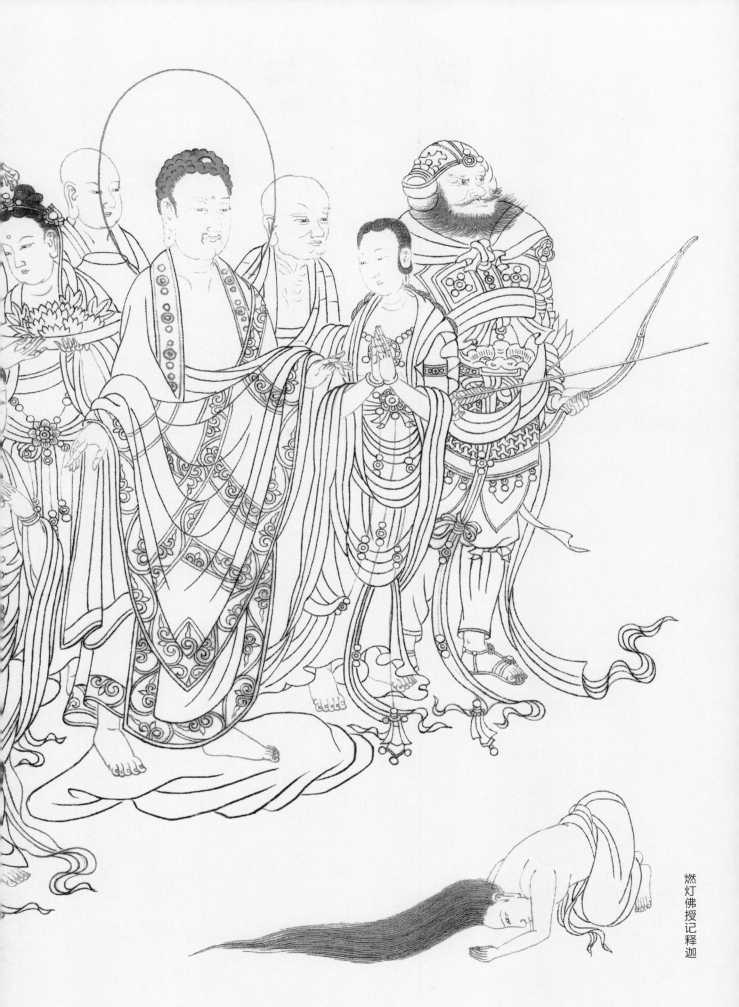

燃灯佛授记释迦

图书在版编目（ＣＩＰ）数据

白描神仙图谱 / 钱依敏著. — 杭州：浙江人民
美术出版社, 2017.8（2019.1 重印）
ISBN 978-7-5340-5888-2

Ⅰ.①白… Ⅱ.①钱… Ⅲ.①白描—人物画技法—国
画技法 Ⅳ.①J212.1

中国版本图书馆CIP数据核字(2017)第131882号

责任编辑　屈笃仕　傅笛扬
封面设计　沈　蔚
责任印制　陈柏荣

白描神仙图谱

钱依敏　著

出版发行　浙江人民美术出版社
　　　　　　（杭州市体育场路347号）
网　　址　http://mss.zjcb.com
经　　销　全国各地新华书店
制　　版　浙江新华图文制作有限公司
印　　刷　杭州富春电子印务有限公司
版　　次　2017年8月第1版·第1次印刷
　　　　　　2019年1月第1版·第2次印刷
开　　本　889mm×1194mm　1/16
印　　张　5.25
书　　号　ISBN 978-7-5340-5888-2
定　　价　35.00元